# 跟著音樂家旅行

Zoe佐依子◎著

# Voyage of the Heart

# 心的旅行

　　俄羅斯作曲家柴可夫斯基在五歲到七歲時，家裡有一位來自法國的家庭教師芬妮，她在兩年之內，讓這位未來的作曲家學會了德文與法文。八歲時，芬妮老師回國後，柴可夫斯基馬上以極有禮貌的法文寫信給這位老師，對老師說他多想念她，直到柴可夫斯基五十二歲再到法國旅行時，才有機會跟老師碰面。距離他們分別的時間已有四十多年，這段時間未曾謀

面。老師還將這位學生以前寫的作業本和他寫的信都完整的放在一個特別的盒子裡呢！柴可夫斯基終於見到想念已久，心存最多感激的老師。隔年，我們的作曲家就過世了。

我想每個人心裡一定有一位像芬妮老師這樣的人或事物，只要想到他（它），心裡的場景就轉換到一個遙遠美麗的國度。

這就是為何我喜歡到唱片行的原因，看到架上每一張 CD 上面標示的作曲家、曲名，就好像坐上了天方夜譚裡的魔毯，飛到一個奇幻的國度去旅行。

　　臺灣是一個島國，到其他任何一個國家都得漂洋過海，每一次的出國旅行都要經過精密的盤算才能成行。不像在歐洲，火車呼嘯，一下就到了另一個語言的國度。尤其是「歐洲之星」更加神奇，簡直就是人類的奇蹟，竟然能穿越大西洋。第一次從倫敦搭到歐洲本土時，心裡的激動真是難以言喻啊！想到我只是一個渺小的學音樂的人，卻能享受到這些人類文明的貢獻，然而，我的貢獻是什麼呢？也許是將感動的事寫下來與大家分享吧！

　　我們到異鄉旅行時，通常第一個目標是欣賞「建築」，因為那是藝術最重要的

根本。有了建築，藝術家開始為建築進行「裝潢」，也就是「雕刻」，接下來是「美術」，也就是加上色彩，當有了舒服美觀的環境，就會讓文學家產生靈感寫下曠世鉅作和流芳百世的詩句。然而光是「看」文字是不夠的，必須要將它們唱出來，於是「音樂」誕生了。所以音樂在所有藝術領域中是最「年輕」的一員，但也是最能直接打動人心的一環。

當你看到一棟古老壯觀的大教堂或是城堡、或是一幅心儀已久的名畫、或是讀到一本讓你熱愛的書，也許會讓你印象深刻，或是當場驚豔。但請想像，當你聽到

貝多芬的交響曲時，只要幾秒鐘，就會直接觸動你的心，甚至只要在鋼琴上彈一個音，你就馬上會有反應，不是嗎？如果聽到的是蕭邦的夜曲，那又會營造出多浪漫的情感啊！馬上就會因感覺到內心變得如此和善溫柔而驚訝不已呢！

　　佐依子實際旅行過的地方並不多，幾乎都只是因求學或是演唱音樂會才會踏足異鄉。雖然隨著年紀增長，觀察事物的角度不同於以往，但最在意的事還是與音樂相關，因為那是我的感觸，我也希望手上拿著這本書的你也能體會這份熱情。

　　法國的哲學家伏爾泰說：「讓我們盡

情的閱讀與歌舞，因為做這些事從來不會傷害這個世界。」貝多芬也說：「由心出發的音樂，才能感動另一顆心。」

　　預祝你

　　旅途愉快！

Zoë 陳之華

2015 春

# 目錄 content

威尼斯 Venezia

# 韋瓦第 Vivaldi

　　氣候是影響人類文化最重要的元素之一，它決定了人類食衣住行的方式。像是冬季奧運的參賽運動員與獲獎的國家，大多是有著嚴寒冬天的國度。

　　即便是生活在極冷氣候之中的民族，依然保持規律的生活，不會像動物一樣「冬眠」。因此他們在冬天除了從事戶外運動，在室內也會有讓他們「暖和」

的事做呢！而這令人暖和的事就是「音樂」。音樂家韋瓦第透過音樂，讓人充分感受到四季的遞嬗與變化。

## ♫ 照顧孤兒的音樂神父

威尼斯（Venezia）就位在形狀像一隻靴子的義大利北方靠近亞德里亞的海上。音樂家韋瓦第（Antonio Vivaldi，1678-1741）在這裡出生，二十五歲時正式成為教會中的神父，因為一頭紅髮，所以綽號被喚為「紅髮神父」。當時韋瓦第神父侍奉的教會附設一所孤兒院，男生學做生意或手工，直到十五歲能夠在社會中自力更生；女孩子則學唱歌和拉小提琴，好讓她們可以一直待在教會的唱詩班或在樂團裡演奏。

韋瓦第神父的專長是音樂，尤其小提琴演奏得極好，他也教導這群孤兒們拉小提琴。韋瓦第之前，並

沒有太多作曲家為小提琴寫曲，所以他教學生教到「沒有」曲子讓學生演奏，只好自己寫曲，而這些樂曲中最著名的就是《四季》小提琴協奏曲。（注：小提琴協奏曲的演奏形式是，由一位優秀的小提琴獨奏再加上一個伴奏樂團。）

　　這四首協奏曲每首都分為三個樂章，樂譜上都有清楚的詩句來描述，讓拉小提琴的人在演奏之前，就能知道作曲家想「表達」的概念，這在古典音樂裡是很罕見的事，通常作曲家只標示速度與強弱。也許這是韋瓦第寫給小朋友演奏的樂曲，所以採用說故事的方式解說，而這些寫在樂譜裡的十四行詩，應該都是韋瓦第神父自己寫的喔！

♫ 以詩說音樂

春季應該是你最常聽到的音樂。

春天來臨了，快樂的鳥兒以歌聲來迎接，還有聽著微風輕聲細語的潺潺流水。突然天空變色，一陣短暫的閃電狂風，鳥兒暫時停止歌唱。之後，一切又恢復春天帶來的愉悅，鳥兒的歌聲又再度出現了！溫柔的微風吹拂，樹葉也緩緩飄動，狗兒也睡起午覺……最後是輕快的鄉村曲調響起，水神與牧羊人就在春日的天空下跳舞。

而夏天呢？

烈日下，人們慵懶的躲在松樹下休息，萬籟俱寂中只有布穀鳥的聲音，鴿子微弱的咕嚕聲和金翅雀的歌聲。突然一陣北風吹起，牧羊人有點害怕這是暴風雨的預兆，連蜜蜂也跟著牧羊人感覺到忐忑不安呢！

果然沒錯，大雨傾盆，水果與麥田都被雨水滋潤了。

隨之而來的是歡樂的秋天。

秋天是個豐收的季節，隨著歌聲與舞蹈，酒神的美釀讓大地甦醒，樹上的每一片葉子都跟著抖擻起舞，這是個甜美的時光啊！萬物在美好時光中都「醉了」……秋季裡最清醒的就是獵人了，他們戰戰兢兢的前往之前設好的陷阱，最後將獵物輕鬆的帶回家。

最後是冰冷的冬天。

這是一個讓人顫抖的季節，腳不停的抖動，連牙齒也跟著打寒顫。外面下著溼冷的雨，在客廳裡的火爐旁取暖是人間一大享受啊！雖然是冬天，還是要到外面走走，刺骨的寒風中，在冰上滑來滑去，跌了好幾跤。不過這就是冬天啊！好好享受這份「寒冷」所帶來的樂趣吧！

　　以上四季協奏曲的每一首長度都是「適合兒童的」，每首約十分鐘，只要你隨著韋瓦第神父寫的詩來演奏（或聆聽），從鳥兒歌唱的春天到全身顫抖的冬天，不到一小時的時間就可完全經歷四季變換呢！

　　如果說學音樂的小孩不會變壞，當時這群孤兒院裡的孩子們在韋瓦第神父的教導下，肯定每一個都像有翅膀的音樂天使，每天忙著練習這些悅耳又有詩意的樂曲，根本沒時間變壞。

　　如果想要欣賞《四季》，佐依子建議你，第一次可以跟著韋瓦第神父的詩；第二次試著自己寫詩；第三次可以畫畫。如果不想這麼忙，就什麼都不想。就像韋瓦第神父在描寫冬天的最後一段：好好享受這份（不同季節帶來的）樂趣吧！

## 《四季》小提琴協奏曲 Le quattro stagioni

　　韋瓦第創作的小提琴協奏曲《四季》，是音樂史上最受歡迎的曲目，錄音版本之多也是古典音樂唱片之最。全曲以季節名稱為標題，可演奏單獨樂章，或全曲演奏，樂章之中巧妙運用了合奏與獨奏交錯演奏的技巧，以小提琴的音色來描述季節中不同聲音的表達，像小提琴的顫音就用來表示鳥兒的歌聲，而絃樂重複的低音則是模仿寒冷的冬風，栩栩如生的樂聲都是韋瓦第的巧思，再加上韋瓦第本身擅長演奏的樂器是小提琴，所以他的小提琴作品都具有相當的難度，也讓小提琴的技巧在他的作品下有了極為明顯的發展。

薩爾茲堡 Salzburg

# 莫札特 Mozart

　　從五歲就開始旅行巡迴演奏的音樂家莫札特
（Wolfgang Amadeus Mozart，1756-1791），七歲到十
歲之間，都在外國旅行演奏中度過，甚至漂洋過海到
倫敦，雖然中間發生過一些小病痛，但都沒有影響到
他的演奏與創作，在十八世紀的時候，有這種能耐的
小朋友，還真是稀有呢！

　　然而在旅途最終，他總是會回到家鄉薩爾茲堡（Salzburg），在莫札特的時代，薩爾茲堡不僅是一個城市，更是一個獨立的公國（目前的人口是十四萬多人），一直到莫札特過世時都是如此。所以當莫札特二十五歲到維也納打天下時，也算是「出國」呢！

　　要是有人問你：「天才音樂家莫札特是哪一國人？」你就要回答：「如果是他的時代的話，他是薩爾茲堡公國的人；如果是現代的話，就是奧地利人。只是在這兩個時代所使用的語言都是德文。」

## ♫ 天才兒童的天才父母

　　莫札特在他緊湊的三十六歲人生中，共寫了十二部完整的歌劇（他從十二歲就開始寫第一齣），四十一首交響曲，還有其他的協奏曲、室內樂、宗教彌撒曲、

藝術歌曲等，有人算過他的作品在質與量上，大概會累死十幾個作曲家，而莫札特竟然一人全扛了下來。最重要的是，他筆下的每一首樂曲都是「音音珠璣」，少一個音，多一個音都沒有。因此在音樂的世界裡，我們會常說：如果你能夠將莫札特的音樂詮釋得很好，那你就是一位心靈純淨的音樂家。

　　莫札特的父親是有史以來第一位為小提琴寫教本的老師，姐姐是莫札特最好的鋼琴四手聯彈搭檔，而慈祥的母親就是負責在溫暖的家裡等待這三位經常出遠門演奏的最佳守護天使。在這種環境成長的莫札特，常受到能幹父親的完美照顧，在異鄉旅遊前，父親都會先打點好住哪裡？吃哪裡？還有哪裡有好的醫生？真是很難想像在十八紀時，沒有網路，交通又不便利的狀況之下，一位音樂家有這樣的能耐得到該知道的

資訊。

　　如果莫札特的爸爸生活在現代，一定是一位成功的跨國企業家。他除了要照顧這些生活細節外，還得帶著莫札特進出宮廷、教堂、音樂廳，常常與王公貴族擦肩而過，所以也讓莫札特的音樂天分受到他們的注意，演出賺來的收入最後帶回薩爾茲堡。這一切的安排，在現代，也許需要一個上百人的公司才能辦得到，莫札特的父親卻自己一人包辦了。可見要有天才兒童，也要有天才父母在旁適時的支持才行啊！

♫　在世界留下美好的音樂

　　莫札特二十一歲時，剛好爸爸無法陪著出國演奏，換平時都待在家中的媽媽一起旅行。一到了巴黎，媽媽竟然開始發燒（巴黎的冬天非常冷喔！）。忙著演

奏、作曲、找工作的莫札特完全束手無策，最後母親
竟然就這樣在異鄉過世了。那段時期莫札特寫的曲子
都藏著小調的眼淚（莫札特很少寫小調樂曲），還來
不及擦乾眼淚的莫札特，仍然咬緊牙關完成這次長達
十六個月的旅程，回到薩爾茲堡時，他除了失去心愛
的母親，也沒有帶回任何的工作收入，只有作品不斷
增加，他深知來到這個世界上的任務就是要留下美好
的音樂，這就是藝術家的獨特精神吧！

　　莫札特的巴黎之行，讓他感受到生活獨立的重要
性。沒有多久，他告辭父親，獨自前往維也納找工作，
剛開始他教學生鋼琴，一方面仍持續創作，也藉由旅
行發表自己的作品，還有「談戀愛」。

　　莫札特是一位心思細膩的男子，從他旅行時寫給
家人的信中就可看出一斑——他從不吝嗇表達心中的

愛意，一切就像他寫的歌劇《費加洛的婚禮》中那位
情竇初開的年輕男孩凱魯畢諾（歌劇中通常由年輕女
性擔任此角色）一樣。

## ♫ 莫札特的婚禮

莫札特二十一歲時愛上了一位迷人的女高音，為
她寫下優美的詠歎調，還為她量身訂做歌劇角色。可
惜那時女高音已有心上人。巧的是，莫札特在二十五
歲到維也納時，住處的房東就是這位女高音的母親。
而這位母親眼睛很犀利，一看莫札特跟家中另一個女
兒康絲坦丁有說有笑時，便常常故意製造機會讓他們
獨處，後來他們真的結婚了！

莫札特結婚沒有得到父親的允許，甚至後來寫的
歌劇《費加洛的婚禮》，在發表之前，父親也因為護

子心切，擔心他歌劇中的劇情恐怕會引起一些人的不滿，勸他不要演出。然而三十歲的莫札特已經是享譽歐洲的作曲家，他雖然尊敬父親，但也不想違背自己對創作的堅持，所以婚也結了，歌劇也上演了。此時，已是莫札特的「晚年」。

《費加洛的婚禮》音樂實在太好聽，得到極大的歡迎。通常在歌劇裡，能有一、兩首動人的詠歎調（Aria，也就是在歌劇裡最優美的歌曲）就不得了了，但莫札特的歌劇最少有五、六首詠歎調，而且首首動聽。直到今天，《費加洛的婚禮》仍然是所有聲樂家與聽眾的最愛。就這樣，莫札特不停的寫歌劇，同時又寫交響曲，還得到鄰近城市指揮自己的作品，馬不停蹄的生活模式跟他小時候仍沒有兩樣。

♫ 原汁原味的莫札特

　　終於，三十六歲那年，他眞的是累得病倒了。不可思議的是，他都已經病懨懨的，還有人登門造訪要請他寫一首《安魂彌撒曲》（Requiem，這是在天主教堂裡爲悼念逝去者的音樂），他用最後一口氣，將主要的旋律與架構完成後，就上天堂了。這首安魂曲，後來成爲許多作曲家在過世前囑咐，在告別式時一定要演奏的曲子，例如最崇拜莫札特的波蘭作曲家蕭邦的喪禮就是演奏（唱）莫札特的安魂曲。

　　有關莫札特生平的書，從他過世之後每年都有出版。他的音樂，在世界各角落都可以聽到，而且不只在音樂廳，在電影、電視廣告中也使用他的音樂。家裡學鋼琴的孩子沒有一個人不彈莫札特，當然有一個地方是絕對是永遠無法與莫札特分開的，那就是——薩

爾茲堡。

　　莫札特的夫人在先生過世之後，非常努力的整理莫札特生前的作品，還好她活得夠久（比莫札特多活了 51 年），在她人生最後的前一年時（1841年），終於說服薩爾茲堡大學成立了莫札特音樂學院（Mozarteum）（這個音樂學院目前都還存在，而且享譽國際，像指揮家卡拉揚（Herbert von Karajan，1908-1989）與音樂教育家奧爾夫（Carl Orff，1895-1982）都曾是這裡的校友）。

　　二十世紀初，為了讓全世界學音樂的學子都能夠感受到「原汁原味」的莫札特氣氛，每年夏天，莫札特音樂學院特別舉辦暑期大師班（Masterclass），從全世界甄選優秀的學生來此地上課見習。為了讓這些學生也能「見」到自己的未來，國際最頂尖的薩爾茲堡

音樂節（Salzburg Festival）也與莫札特音樂院的暑期
大師班同時進行。

## ♫ 彼此錯過的人生

　　薩爾茲堡音樂節當然是以莫札特的作品為主軸，
有一年開幕歌劇就是莫札特最後的傑作——《魔笛》，
而且為了讓青少年也能樂於欣賞，還加演了《魔笛》
青少年版本。音樂節這段期間內，除了歌劇，還有戲
劇、音樂會的演出等活動，讓目前人口只有十四多萬
的薩爾茲堡，大街小巷都被擠得水洩不通，每個來參
與大師班或音樂節的人，一定會蜂擁而至莫札特出生
的房子裡參觀，店鋪的櫥窗全是莫札特的肖像，音樂
節的宣傳中，莫札特巧克力的香味四溢在空氣中……

　　但是，你若去了薩爾茲堡，請別忘記順道坐火車

到維也納走一走，因為那也是一個「很莫札特」的地方。莫札特在維也納時，比他小二十一歲的樂聖貝多芬三番兩次來找他，但是一坐下來要跟莫札特上課，莫札特總是在忙別的事，而貝多芬正式搬到維也納後，莫札特剛好過世。

沒多久，在維也納的另一處，也出現一位在維也納出生的小學老師舒伯特，他埋頭苦幹譜出《野玫瑰》、《菩提樹》等膾炙人口的歌曲，在三十一年的人生中，不知不覺寫了近七百首歌和九首交響曲。他一生最想見的人是貝多芬，而唯一有機會碰面時，竟是在貝多芬喪禮時擔任抬靈柩的義工，貝多芬過世一年之後，舒伯特也走了。

貝多芬總是錯過莫札特，舒伯特也無法「真正」見到貝多芬，但他們的音樂卻像是一棵家庭樹（Family

Tree）般緊密茂盛，這才是人間最美的一首樂曲，而這
首樂曲不需要高超的演奏技巧，只要享受就好了，祝
你 Gute Reise ！（德語。旅途愉快！）

## 費加洛的婚禮 Le Nozze di Figaro

　　《費加洛的婚禮》歌劇劇本為達‧彭特改編自法國喜劇泰斗包馬謝的作品。劇情描述人類都有平等機會得到幸福的生活。這齣歌劇在 1786 年 5 月首演，但因呈現出來的批判方式過於明顯，被很多平時做惡多端的貴族對號入座，因而遭到禁演，直到同年 12 月才在布拉格獲得空前回響。

　　本劇序曲帶著主角費加洛樂觀快速的氣氛，第一幕費加洛唱的《從軍歌》是愛樂者最為耳熟能詳的旋律。而其他角色的詠嘆調與重唱都有讓人想一聽再聽的魅力，例如凱魯畢諾的《您知道愛情為何物嗎？》，伯爵夫人的《逝去的美好時光》，還有她與費加洛未

婚妻的《信的二重唱》，旋律都好美好美，令人忍不
住再三回味呢！

維也納 Wien

# 舒伯特 Schubert

在音樂之都維也納，對心愛的朋友有一個暱稱：小香菇（原文 Schwämmerl），而有一位在維也納出生，也在維也納過世的音樂家舒伯特（Franz Schubert，1797-1828），他的朋友就叫他小香菇。

♬ 跨越時空與語言的隔閡

舒伯特不但人緣很好,從小功課都第一名(不是只有音樂),而且唱歌好聽,小提琴也拉得很棒,指揮缺席時,都是由他代打,老師都說:「這小孩是上帝最鍾愛的音樂學生呢!」

只要想想看,舒伯特寫的歌曲《鱒魚》、《野玫瑰》、《菩提樹》都出現在全世界小朋友的音樂課本裡,而且是每個人都能琅琅上口的旋律,他的德語歌曲竟然可以跨越時空與語言的隔閡!有這樣成就的音樂家,世間只有他一人呢!

但舒伯特很低調,他寫完樂曲,就只是讓親朋好友聽一聽,為大家晚上的餘興節目增色不少。(別忘了,十九世紀初沒有電腦、電視、收音機哦!)就這樣,他的作品發表會成為大家生活中不可或缺的活動,舒

伯特音樂沙龍（Schubertiade）也就自然而然的成立了；
而且在維也納這個原本就很熱愛藝術文化的都市中，
成為最重要的都會型音樂會指標。

　　舒伯特也因為這樣的固定聚會，結識了許多文人
雅士，從此有人為他畫肖像，有人寫完詩就給舒伯特
看，也許下一次的音樂會就會成為另一首好聽的歌曲。
而舒伯特在這樣的環境激勵之下，創作能量燃燒得格
外熱烈。光是在他十八歲那年，他就寫了一百四十五
首歌曲（包括最有名的《野玫瑰》與《魔王》），還
有第二與第三號交響曲。（他跟他的偶像貝多芬一樣，
一生都完成了九首交響曲。）

♫　成為自由作曲家

　　也許你會問舒伯特的生活就是不停的作曲嗎？不

是的。舒伯特在完成音樂學校的教育之後，進了師範學院一年，取得了教師資格。原本也要當兵，因為他有弱視（你會在舒伯特肖像畫上看到他總是戴著一付眼鏡），所以就免服兵役，直接進父親的學校裡教書，這對他來說是有點負擔的，白天要教書，晚上要改作業，能作曲的時間少得可憐。

可是對舒伯特來說，寫曲子也許要過很久之後才能得到版稅，但教書卻有固定收入，這樣的生活一直持續到二十二歲。真不知道他如何找到時間作曲的！不過有人說：「只要你執著於一件事，無論你再忙，都會找到時間去完成。」

舒伯特音樂沙龍裡的朋友，都很捨不得舒伯特一直待在學校裡，有些朋友會常常幫他買五線譜的紙讓他作曲，有的帶他到維也納城裡或郊外散步，讓他在

接觸大自然與新鮮空氣之後，能夠重新得到創作的能量。

　　而舒伯特也體會到走出學校、看外面的世界才是他渴望的生活，在好友的鼓勵下，他向父親辭掉學校工作，在二十二歲時成為一位自由作曲家，為了慶祝新生活，他不但去匈牙利旅行，還到距離維也納145公里外朋友家的別墅度假，他說：「這真是我人生最快樂的時光啊！」

　　在愉快的心情下，他將兩年前寫的歌曲《鱒魚》的主旋律，譜寫成一首鋼琴與絃樂的《鱒魚五重奏》，現在這首曲子也是全世界音樂廳裡最受歡迎的樂曲呢！而他以前的作品，在這時也逐漸有出版社幫他印刷，讓更多人可以買到曲譜。就在人生像玫瑰花般燦爛綻放時，舒伯特發現自己生病了，他寫了第八號《未

完成交響曲》和代表他此時心境的《流浪者幻想曲》。
帶著生病的疲憊身子，再一次回到父親的家。

♫　最後的《天鵝之歌》

　　接下來舒伯特不停的與病魔對抗，他無法到外面
散步，他就在家裡寫內斂的絃樂四重奏，如最有名的
《死神與少女》（這也是他的內心寫照），還有希望
得到祝福的《聖母頌》都是他在初發病的時候寫的。

　　三十歲時，舒伯特讀到一組讓他十分感動的詩集
──《冬之旅》，他迫不及待的想將這二十四首小詩寫
成歌曲。第一首是《晚安》，歌詞第一句是「我來的
時候是陌生人，離開的時候也是陌生人……」，道盡
了舒伯特當時孤獨的心情。

　　就在舒伯特全力投入譜寫《冬之旅》時，當時住

在維也納的貝多芬竟然過世了，舒伯特顧不得自己的身體狀況，馬上衝到維也納街頭，看到布告上寫著要徵求為貝多芬喪禮遊行抬靈柩的人，他立刻第一個報名。雖然歷史上記載他從未與貝多芬正式謀面過，但貝多芬在舒伯特心目中可是最仰慕的偶像，他在學校時就常在樂團裡演奏貝多芬第一跟第二號交響曲（舒伯特拉中提琴）；精神支柱離開人世，他當然要盡一點心意。那一次，是他帶著最沉痛的心情在維也納街頭引領著貝多芬走過人生的最後一程。

舒伯特回到家裡，完成了《冬之旅》之後，又埋頭寫了一組《天鵝之歌》（這組歌曲的名稱是出版商為舒伯特命名的）。然而這是多令人感傷的「名稱」啊！因為《天鵝之歌》代表的是藝術家一生中最後的作品，隔年，舒伯特三十一歲，也離開人間到天堂陪

伴貝多芬了。

　　《天鵝之歌》共十四首，最有名的一首是《小夜曲》，歌詞第一句是「我的歌曲在夜裡溫柔的飄向你」，能聽到這麼優美的旋律，都要感謝小香菇，他的音樂永遠活在我們所有人的心中，他不僅是維也納舒伯特音樂沙龍朋友的小香菇，他也是我們的小香菇。Vielen Danke，Schwämmerl！（感謝你，小香菇！）

《天鵝之歌》Schwanengesang

　　西方民間傳說原本叫聲沙啞的天鵝，在臨死之前的哀啼，歌聲格外淒美動人。因此有些音樂出版商，會將音樂家、藝術家或文學家生前最後的作品（集）或錄音稱為「天鵝之歌」。

　　舒伯特《天鵝之歌》中的曲目大多在 1828 年完成，在舒伯特過世後一年，他的哥哥才將《天鵝之歌》交給出版社出版。

維也納 Wien

# 布拉姆斯 Brahms

　　他寫的搖籃曲是歐洲很多媽媽在小朋友睡覺前輕唱的旋律；他的《匈牙利舞曲第五號》是全世界的人都可以哼出的旋律，他是古典音樂裡的三 B（名字字首為 B）大師中的第三 B（第一是巴哈，第二是貝多芬）。他就是布拉姆斯（Johannes Brahms，1833-1897）。

## 🎵 從演奏到作曲

　　布拉姆斯的母親在四十四歲時生下他，在現代可算是高齡產婦。因為前一胎是個女孩，這次好不容易迎來一位可愛的男孩，他的母親非常高興，就用自己的名字「約翰娜」，為布拉姆斯命名為約翰納斯（跟約翰娜其實是同一個字，只是男女之分），身為音樂家的父親也讓他學鋼琴與大提琴，而小布拉姆斯十歲時就開始在鋼琴上即興演奏。

　　優異的音樂天分讓鋼琴老師覺得這個小男孩不應該只是鋼琴家或大提琴家，很有可能發展成作曲家，於是原本有經紀人提出想將十歲的布拉姆斯帶到美國以「音樂神童」的方式到處演奏，後來被鋼琴老師推翻這個建議（還好沒去美國！），之後布拉姆斯正式拜師學作曲。十九歲時跟著一位匈牙利小提琴家到處

巡迴演奏，音樂會裡的一半曲目是小提琴音樂，另一半他就演奏自己寫的鋼琴曲。

♫　遇見伯樂

　　後來另一位天才小提琴家（也是匈牙利人），他比布拉姆斯大兩歲，叫做姚阿幸（Joseph Joachim，1831-1907），經友人介紹，他認識了布拉姆斯這位鋼琴家兼作曲家，兩人一拍即合，不但經常一起演奏，而且因為姚阿幸十歲就開始巡迴演奏，人面很廣，還引見布拉姆斯給當時著名的作曲家舒曼。

　　比布拉姆斯年長二十三歲的舒曼，聽完才二十歲的布拉姆斯演奏自己寫的作品之後，驚為天人，馬上在他創立的音樂雜誌上寫了這樣的標題：「嶄新的先鋒──像老鷹般的布拉姆斯」。也就是說布拉姆斯即將

領導古典音樂的傳統往前邁進。

　　但舒曼才剛稱讚布拉姆斯之後沒多久，卻因深受精神壓力之苦，竟然在四十六歲的壯年時期過世，留下一名鋼琴家太太克拉拉跟七個小孩（原來有八個，但老大出生後沒多久就夭折了）。當時才二十三歲的布拉姆斯，音樂生涯正在起跑點，他以感恩的心情租下舒曼家公寓的頂樓，義務幫忙照顧舒曼全家人，這樣的日子他整整過了兩年。

♫　超級好朋友

　　布拉姆斯當時有兩個合唱團的指揮工作，經常往返奔波，非常忙碌，加上他非常在乎朋友，所以遲遲無法考慮終身大事。他對比他年長十四歲的舒曼夫人克拉拉尤其在意，他們彼此是最好的音樂伙伴，布拉

姆斯寫的每一首曲子都要先給克拉拉看過才放心公諸
於世。

　　而布拉姆斯的另外一位超級好朋友是小提琴家姚
阿幸。

　　姚阿幸十歲就離家到處演奏，他對布拉姆斯說：
「我這輩子大概就是這樣到處旅行演奏，很自由，但
是孤單。」於是「自由卻孤單」成為姚阿幸的座右銘。
於是布拉姆斯為姚阿幸寫了一首小提琴曲，叫做〈自
由，卻孤單〉。結果，後來姚阿幸遇見一位迷人的女
聲樂家阿瑪麗，他們幸福的結了婚，還生了五個小孩，
布拉姆斯對他說：「現在是自由又幸福了喔！」

　　布拉姆斯為姚阿幸寫了小提琴協奏曲、小提琴奏
鳴曲，還有無數的室內樂曲，也為姚阿幸的夫人寫歌
曲，真是一位百分之百的好朋友。

## 🎵 音樂之都的呼喚

二十九歲時布拉姆斯從家鄉德國搬到音樂之都維也納，從此就再也沒離開過。在維也納，布拉姆斯真正感受到舒曼當時在音樂雜誌上寫那篇文章的涵義。走在維也納的街頭上，他體會了貝多芬交響曲的回聲，他知道，他一定要承續這個傳統，寫出一首交響曲，這樣才算是真正的「作曲家」。

醞釀到四十三歲，布拉姆斯終於完成第一號交響曲，這首被世人稱為「貝多芬第十號交響曲」（貝多芬寫了九首），意思是說布拉姆斯「真正」接下了樂聖的棒子。而接下來他也一連寫下另外三首完整的交響曲，目前這些曲子都是全世界音樂廳裡最常演奏的樂曲呢！

布拉姆斯跟貝多芬一樣，都喜歡到大自然中散步，

春天的時候，他會到義大利去，夏天時會去瑞士的湖畔。布拉姆斯可不是純粹度假，他無時無刻都在作曲，像在瑞士的都恩湖畔，他就寫了小提琴奏鳴曲，這首曲子就叫做《都恩奏鳴曲》。如果他人在維也納，一有空就會到圖書館研究作曲家的譜子，巴哈、海頓、莫札特的樂曲都是他最喜歡分析學習的對象呢！

♫ 寫下完美的音樂

布拉姆斯一直保持單身，但他可不孤僻。他覺得人生最重要的事就是寫下完美的音樂，名跟利都不是他追求的，連最著名的英國劍橋大學要頒給他榮譽博士都被他婉拒，但他卻接受了德國布雷斯勞大學的榮譽博士（難道是他覺得跨海領獎有點麻煩？），為了回報這個獎，他寫下了著名的《大學慶典序曲》，曲

子裡還有我們熟悉的《遊子吟》旋律呢！

　　晚年時，布拉姆斯很賞識一位比他小八歲的捷克作曲家寫的音樂，不但介紹他自己的出版社幫他發行作品，還對他說：「我孤家寡人，過世後，房子、版稅、存款⋯⋯都留給你，因為你實在是極有前途的作曲家。」但這位作曲家執意留在布拉格，沒有接受布拉姆斯的美意，然而他心中永遠都感激這位支持他的前輩啊！這位超戀家的作曲家就是後來寫了《新世界交響曲》的德弗札克。

　　布拉姆斯的音樂豐富多情，連他的《搖籃曲》歌詞也充滿慈悲之心，是送給剛生下新生兒的女高音好友的歌曲：

　　晚安，我的寶貝，

天使會為你祝福，

他會帶領你到美夢中喔！

　　如果你即將面對開學或畢業，那就聽聽布拉姆斯
的《大學慶典序曲》，會給你帶來無限的勇氣；當你
一個人孤獨的時候，就聽他為「自由卻孤單」的小提
琴家姚阿幸寫的小提琴協奏曲第三樂章；當你想念母
親的溫柔時，就聽布拉姆斯的《搖籃曲》。讓布拉姆
斯的音樂成為你的好友，人生從此自由又幸福。

自由，卻孤單 Frei aber einsam

　　當「自由卻孤單」成為姚阿幸的座右銘後，布拉姆斯為他寫了一首小提琴曲〈自由，卻孤單〉。

　　不過友情這麼深厚的一對朋友，也曾經產生嫌隙。而作曲家在寫音樂時常常別出心裁，將自己的真心融入曲調中，布拉姆斯就特別寫了一首給小提琴與大提琴的雙協奏曲，其中小提琴的部分完全是為姚阿幸量身定作的，他完全體會到布拉姆斯為他創作的誠懇心意，兩人終於因為音樂而再度恢復友誼。

布拉格 Praha

# 德弗札克 Dvořák

　　你曾經仔細聽過上下課的鐘聲嗎？臺灣有很多學校上下課的鐘聲會播放《念故鄉》，這一首就是捷克音樂家德弗札克（Antonin Dvořák，1841-1904）寫的《第九號交響曲》其中的慢板樂章主旋律。

　　德弗札克，就如主旋律的名稱《念故鄉》的名字一樣，是個「戀故鄉」的音樂家。

## ♫ 左手執屠刀，右手彈管風琴

德弗札克出生於布拉格郊外經營客棧的家庭，他十六歲就隻身到布拉格管風琴學校就讀。

布拉格，一個讓德弗札克掛心一輩子的美麗城市⋯⋯倫敦、紐約、維也納等三個藝術之都曾張開雙臂想擁抱德弗札克。然而，他一點都不為所動，是什麼樣的力量讓他愛家鄉的心如此堅定？

德弗札克的父親不但經營旅店，家族事業也涉及屠宰業，因為旅店有經營餐廳，而肉類可直接從自己的畜牧場供應；晚上，父親一手包辦娛樂客人的音樂，小德弗札克就在這樣的環境中長大。

縱使要學屠宰（德弗札克據說也考了屠宰執照）、經營旅店，他也在父親的弦樂器演奏中得到很多樂趣。一開始他跟鎮上的德語老師學德文，以便將來找到好

工作（當時的捷克人必須會說德語），恰巧德語老師
是教堂裡的管風琴師，而且熟諳其他的絃樂器。於是
德弗札克趁此機會學習音樂，進步之神速連老師都登
門拜訪德弗札克的父親，希望說服他讓小德弗札克前
往布拉格求學，不要強迫他繼承家業。小德弗札克的
父親勉爲其難答應了，但堅持要兒子先到布拉格親戚
的肉鋪中實習，有多餘的時間再去學音樂。

♫　開創音樂新世界

　　由於父親還是不贊成他以音樂爲職業，因此沒有
經濟援助的德弗札克在布拉格吃盡了苦頭，但他甘之
如飴。對他來說，能夠接觸音樂，就像是在天堂生活
般美好。他的朋友、老師也都盡力幫他，有的借他鋼
琴，有的送他五線譜紙讓他作曲。

　　漸漸的，他的作品得到音樂界的肯定，不僅教堂管風琴師的工作順利，而且也在樂團裡拉中提琴，並在家裡教鋼琴。他的生活除了音樂就是音樂，他的父親也終於釋懷兒子沒有走上屠宰業。

　　德弗札克決定將布拉格當作自己的家時，娶了一位善良體貼的女音樂家，兩人生了六個可愛的孩子。忙碌的家庭生活，並沒有讓他減少創作的熱情或數量，他的作品此時也被維也納與倫敦的音樂協會注意到，紛紛邀請他出國親自指揮音樂作品。

　　維也納的出版社也在重量級作曲家布拉姆斯的「吩咐」下，一定要為德弗札克出版樂曲，這對作曲家來說是最好的生活保障──有豐厚的版稅與曝光保證。

　　德弗札克五十二歲擔任布拉格音樂學院的作曲教授時，連紐約新創立的音樂學院都希望能聘請到他任

教，那是古典音樂尚未在美國扎根的時期，而樂於贊
助藝術的企業家則是傾全力想網羅歐洲優秀的音樂家
到美國開創音樂「新世界」，德弗札克可以說是先鋒
之一。

　　就在他去紐約任教的前一年，俄羅斯的作曲家柴
可夫斯基才剛在卡內基廳（這座音樂廳以聲音效果而
聞名，可是美國古典音樂與流行音樂界的指標性建築
喔。）的開幕音樂會中指揮，而柴可夫斯基本人也很
欣賞德弗札克呢！

♫　就愛布拉格

　　在紐約任教的三年中，德弗札克完成了他最著名
的《新世界交響曲》、大提琴協奏曲，還有給孩子的
小奏鳴曲、幽默曲等。只是，德弗札克太想念布拉格

的太太跟小孩，回家鄉度假時，總希望不要再回紐約。結果老天爺又幫德弗札克另一個忙，那位邀請他任教的企業家宣告破產，於是德弗札克順勢回到布拉格音樂學院繼續任教。

重新享受天倫之樂的德弗札克，又受到維也納大師級音樂家布拉姆斯的邀約。布拉姆斯覺得布拉格對一位像德弗札克這樣國際級的作曲家來說格局不夠大，應該搬到音樂之都維也納來，反正布拉姆斯是孤家寡人一個。他說只要德弗札克願意來，馬上可將房子、財產都歸到他名下，讓他在維也納發展事業沒有後顧之憂。

如此的厚愛，當然促使德弗札克去一趟維也納，但僅是拜訪布拉姆斯以表達他的感激之情。之後布拉姆斯便上了天堂，德弗札克還送走了布拉姆斯。一回

到布拉格，便全力投入歌劇創作。

　　在大女兒結婚之後，他以最喜愛的作家安徒生的作品《美人魚》爲本，寫了捷克文版的歌劇魯莎卡（Rusalka），其中的詠歎調《在那銀色的月光下》，相信連安徒生都會拍手叫好！

　　德弗札克過世時，以國葬舉行告別式，布拉格也將音樂廳命名爲「德弗札克音樂廳」，來表達對這位如文化瑰寶般的音樂家的最高敬意。

　　布拉格最好吃的美食之一是滷豬肉，在你享受這道美味時，也許會想到當時奉父親之命取得屠宰執照的德弗札克；當你在布拉格的莫爾道河旁散步時，想一想優美壯麗的《新世界交響曲》，那是作曲家對故鄉一片深情的旋律啊！

## 新世界交響曲 New World Symphony（第九號交響曲）

　　以第二樂章最負盛名，慢板旋律緩緩奏出，略帶鄉愁滋味，也是臺灣中小學音樂課曾經必學的樂曲《念故鄉》。除了第二樂章《念故鄉》，第四樂章的雄壯曲風，由捷克音樂家以擅長的銅管演奏出主題曲，也經常在廣告與電影裡的配樂中出現。若是生活中遇見了挫折，建議從第一樂章聽到第四樂章，心情就會改變很多喔！

# 童話故事般的音樂城

　　世界上偉大的城市幾乎都有一條河川貫穿其中，而布拉格的莫爾道河（Vltava），已先隨著捷克音樂之父史梅塔納（Bedřich Smetana，1824-1884）的樂曲流進了我們的心裡。真正親眼目睹莫爾道河時，望著眼前的如畫美景，心中哼唱著熟悉的優雅旋律，只有幸福的感受。那是布拉格給我的第一印象。我想，世界上沒有一個城市比布拉格更像一首優美的樂曲。

　　布拉格沒有維也納的貴族霸氣，也沒有巴黎的華麗耀眼，然而她有著迷人的獨特風格。她像一位低調的姑娘，飽讀詩書，也會彈奏樂器，只在遇見有心人時，才會露出難得的微笑，之後她就成為你最喜歡的朋友。

　　莫札特在家鄉薩爾茲堡與維也納時，沒有人「用力」承認他是無與倫比的天才，只有布拉格張開雙臂歡迎他，還受託寫了著名的歌劇《唐・喬凡尼》。莫札特在布拉格有最支持他的朋友，經年上演著莫札特的歌劇，因此布拉格的歌劇院被膩稱為「莫札特歌劇院」。莫札特在第一次到布拉格指揮歌劇《費加洛的婚禮》時，當地的愛樂者對他太熱情了，為了回饋這個城市的熱情，莫札特譜寫了一首《布拉格交響曲》，獻給這個大粉絲呢！

　　可是，到歌劇院聽歌劇，一聽就是三個多小時，太久了。別擔心，布拉格有深具特色的「木偶劇團」，將歌劇情節濃縮，

建築上的小提琴無聲的說著音樂是布拉格的空氣。

以木偶代替真人演出。這個劇團最有人氣的劇目當然是莫札特《唐・喬凡尼》這個邪不勝正的故事，但觀眾經常大排長龍，於是我選擇到莫爾道河畔查理士橋旁的另一棟小建築裡，有一個家族式的木偶劇團，表演的歌劇內容是，希臘神話中音樂之神奧菲歐（Orfeo）拯救愛妻的故事，長度約三十幾分鐘，剛好是小朋友能「接受」的極限。小小的空間裡，木偶配合著音響律動，滿屋子的大人小孩看得目不轉睛，卻一點都不會沉悶。

走出木偶劇場，戶外的風景似乎還延續著舞臺風格。比起歐洲其他城市，布拉格在戰爭時算是被摧毀得較少的城市。幾世紀遺留下來的不同建築風格（從羅馬式、哥德式、巴洛克，到新藝術風格、新古典主義、超現代主義），宛如走進童話故事般的奇幻場景。

即使這樣一個如幻似夢的城市，也擁有現實中便捷的完善交通，地下鐵、公車、輕軌電車和火車站等現代文明產物與她的中世紀夢幻風格毫不衝突的完美融合在一起。

可是，布拉格最重要的還是音樂。

布拉格是完完全全的波希米亞城市，揉合了多種文化，是歐洲文化重鎮。尤其，全身流著音樂血液的波西米亞人，更造就了「音樂之都」布拉格。除了史梅塔納在失聰時寫下的《莫爾道河》，另一位布拉格音樂家就是《新世界交響曲》的創作者德弗札克。德弗札克生前住在布拉格的一棟白色房子裡，現已改建為德弗札克博物館，裡面收藏了作曲家使用過的樂器、書桌、樂譜手稿、照片。

曾經詢問一位住在布拉格的大提琴家，是什麼讓

布拉格如此迷人？他説，在一個寒冷的冬天，他背著
大提琴走在回家的路上，看到四周覆上一層層白雪，
突然間湧出一股莫名的感動，這個極致的白色風景只
屬於他一個人。

　　我去布拉格時學了一句捷克文，每次遇見來自布
拉格的人，我都會跟他們説這個字，他們馬上就會
心一笑。有機會造訪布拉格時，建議你説聲：Krazna
Praha！（美麗的布拉格！）

華沙 Warszawa

# 蕭邦 Chopin

　　蕭邦（Frédéric Chopin，1810-1849）是所有作曲家
中「辨識度」最高的音樂家，只要你聽幾個小節，馬
上就會知道是蕭邦的作品。有一首曲子叫做《姑娘的
願望》，甚至只要三小節（短短五秒鐘），蕭邦的名
字馬上就會出現在你的腦海中。這一切，都因爲他是
一位被愛圍繞著成長的藝術家。

## ♫ 永遠的離開家鄉

蕭邦上面有一個姊姊，下面兩個妹妹，所以他算是長子。父親是不折不扣的法國人，在法國大革命之後，身為教職人員很難在戰火摧殘之後的法國找到理想的工作，於是移民到波蘭華沙，娶了波蘭姑娘為妻。因此蕭邦是在雙語環境中長大的小孩。他從六歲就會寫詩，學校功課名列前矛，在音樂方面更是出色。

熱愛藝文活動的華沙貴族們，聽說有蕭邦這一號天才兒童，紛紛邀請他到家中演奏鋼琴，這時候蕭邦也開始創作樂曲（例如討人喜歡的波蘭舞曲）。蕭邦考進華沙音樂學院時還不到十九歲，已經能寫出對鋼琴家最有挑戰性的協奏曲。

但此時政局不穩定的波蘭，已經在向蕭邦做告別的暗示了。父親也覺得似乎是命運的轉折，自己為了

生活穩定搬來波蘭，不到幾年的光景，他的獨子卻要
爲了開拓更美好的藝術人生「回去」法國。

　　即使依依不捨，蕭邦仍與最心愛的家人說再見，
前往花都巴黎。但他沒有預料到，這一生再也沒有機
會回到波蘭……

♬　受歡迎的音樂家

　　在蕭邦抵達巴黎時，剛好有一家培雷耶鋼琴公司
（Pleyel）的音樂廳才開幕不久，知道波蘭的鋼琴才子
到來，引起巴黎音樂界的一陣騷動，於是蕭邦的第一
場獨奏會就在培雷耶音樂廳舉行，那天的聽眾還包括
了跟他年紀相仿的作曲家李斯特與來自德國的孟德爾
頌。

　　他們對於蕭邦的鋼琴技術與創作風格都極爲欽佩，

尤其是來自匈牙利的李斯特，本身也是移居到巴黎的遊子，十分照顧蕭邦，不但在平面媒體爲蕭邦寫推薦文章，也在實際生活上協助蕭邦，李斯特更介紹了一位巴黎的女才子喬治‧桑給蕭邦。與喬治‧桑長達十多年的深刻情感，讓蕭邦在異鄉備感溫暖。

蕭邦在巴黎的時光，大部分都在教導貴族家庭的女兒彈鋼琴，剩下的時間則是作曲，還有思鄉。在巴黎，有一座藍柏館，裡面有一個波蘭語學校與圖書館，每星期蕭邦會跟他的同胞聚集在這裡討論家鄉的狀況，聚會的尾聲，蕭邦總是會彈一首他寫的波蘭舞曲，讓所有人的精神都振奮起來，誠摯的爲波蘭祈福。

在巴黎的藝文沙龍裡，蕭邦也是最受歡迎的人物，他會爲朋友的寵物寫《小狗圓舞曲》，也會爲詩人知音寫《敘事詩曲》。沒有彈琴時，蕭邦喜歡來一段「模

仿秀」，經常讓所有人都笑翻天呢！

## ♫ 心繫家鄉，客死異鄉

表面上看來，巴黎似乎很善待蕭邦，但有一件事對他是莫大的折騰，那就是天氣。巴黎的冬天很冷，而且是殘酷的冷。喬治‧桑女士曾為了讓蕭邦離開冬天的巴黎，和他到西班牙的馬約卡島上度假，卻遇上天天下雨的日子，讓蕭邦寫下了他最常被演奏的曲目《雨滴前奏曲》。回到巴黎，蕭邦仍舊不停的咳嗽，醫學尚未發達的十九世紀中葉，當時被診斷罹患了肺結核的蕭邦是無藥可醫的。

三十八歲那年，蕭邦演奏了他在巴黎的最後一場獨奏會，仍舊是在培雷耶音樂廳，彈完後，一位來自蘇格蘭的學生想請他出國演奏，於是蕭邦又飄洋過海

到倫敦的市政音樂廳，為波蘭難民演奏了慈善音樂會。

之後前往蘇格蘭，沒想到一路顛簸，抵達目的地時已經筋疲力盡，眼睛幾乎閉起來時，竟然聽到一家小鋼琴店裡傳來自己寫的《馬祖卡舞曲》，他心想：「我寫的音樂在提醒著我──藝術是無遠弗屆的啊！」

回到巴黎後，他的僕人才剛幫忙打點了一個新家──在巴黎最豪華的汎登廣場十二號，但蕭邦累了，他寫信給華沙的姊姊趕來巴黎，為的是在他過世之後要將他的「心」送回華沙，他的身體則葬在巴黎的拉榭思神父墓園。

蕭邦的一生就像他十七歲時寫的歌曲《姑娘的願望》：

如果我是陽光，我不會照耀在森林或河流，我只

願意給你溫暖。

　　如果我是一隻鳥兒，我也不會為森林或河流歌唱，

我只願意給你音樂。

　　謝謝蕭邦，他的願望是獻給全人類的。

## 馬祖卡舞曲 Mazurka

　　馬祖卡舞曲最早可溯至十六世紀的波蘭鄉村，是華沙附近一帶的民間舞蹈樂曲，像華爾滋一樣是三拍子。

　　蕭邦從小浸淫在民謠與馬祖卡舞曲的旋律中，一生至少創作五十首以上，馬祖卡舞曲成爲這位音樂家一生最美好的回憶，即使臨終前，創作的最後一首也是馬祖卡舞曲。

　　蕭邦的馬祖卡舞曲有的散發出斯拉夫風格的鄉愁，旋律極爲清楚，有的質樸暢快、節奏鮮明，融入他的鋼琴曲中。因此在國際蕭邦鋼琴大賽中，有一個特別獎就是「最佳馬祖卡舞曲演奏獎」。

比利時 België

# 貝多芬 Van Beethoven

比利時，一個跟臺灣面積幾乎相同，但人口只有約我們一半的國家。比利時，有最香甜的巧克力，有《丁丁歷險記》，還有，樂聖貝多芬的祖父也來自比利時喔！

貝多芬的名字 Ludwig Van Beethoven（1770-1827），其實是荷蘭文，像荷蘭的畫家梵谷 Vincent Van Gogh，

他們的姓氏前都有一個 Van，意思是「來（源）自」，
所以如果要正式的稱呼這位偉大的作曲家，就要叫他
范‧貝多芬。

## ♫ 貝多芬的老祖宗

比利時原本的名字是法蘭德斯（Flanders），那是
民族的名稱。別忘了，以前的時代，只有民族，沒有
國家的分別。法蘭德斯的語言就是今天的荷蘭語，而
比利時的法定語言除了荷蘭語之外，還有法語，當然，
還有一小部分的比利時人說的是德語。

聽起來好像有點複雜，一個小小的地方，卻要使
用不同的語言，然而臺灣也是，我們雖然使用同樣的
語言，但還是有不同的方言在我們的生活中穿梭著，
這也是人類最有趣的「聲音風景」呢！

　　貝多芬的祖父出生於比利時的安特衛普
（Antwerpen），這是一個自中世紀以來西歐最重要的
港口。這裡的人說荷蘭語（從貝多芬的姓氏中即可看
出），如果在比利時搭火車到安特衛普，這一段旅程
中，你從周遭聽到的並不是首都布魯塞爾（Bruxelles）
說的法語，而是荷蘭語，但是街道的名稱仍舊採用雙
語。

　　安特衛普，現在可是一個不得了的城市，不但是
全世界最著名的鑽石城（鑽石交易重鎮），也是愛穿
漂亮衣服的人喜歡的城市，還有美食。走出火車站（安
特衛普中央車站在 2014 年被美國知名網站 Mashable 票
選爲全球最美的車站喔！），不但有動物園、歌劇院、
美術館、大教堂、市集、數不清的餐廳……是你到比
利時旅行時一定要好好欣賞的城市。

## ♪ 貝多芬祖父的離鄉背井

十八世紀時，安特衛普為布商、畫家聚集的商業港口城市，相較之下，對於音樂家的發展，機會就很微弱，於是祖父往東移動，到了離比利時不遠的德國萊茵河畔的波昂（Bonn）。

從安特衛普搭火車，大約三個多小時就可以到波昂了。那種在火車上穿越國界的感覺很讚喔！有一次佐依子因為在車上睡著，差點就越過比利時到德國了呢！不過當時貝多芬的祖父可是一路馬車顛簸到波昂的。

貝多芬的祖父也是一位音樂家，他原來是教堂的樂師，因為獲得波昂教堂的邀請，便離開安特衛普到音樂環境更優的德國來。貝多芬的父親出生於波昂，是一位男高音，而第三代長子是貝多芬，理所當然也

是音樂家，而且不是普通的音樂家，後來更成為音樂
史上的巨人。

## ♫ 精明的音樂家

　　貝多芬有著法蘭德斯人堅毅耿直的本性，從小就
顯露出異於常人的音樂天賦，十六歲就獨自前往東方
一個聚集更多音樂家的城市——維也納。他下定決心
要跟當時最有名的音樂家學鋼琴與作曲，那位老師就
是莫札特，可惜的是，到了維也納時，莫札特正忙著
他的歌劇《費加洛的婚禮》首演，貝多芬每次去上課，
莫札特都在忙，好不容易上了幾堂課，貝多芬接到家
鄉的來信：母親病危。

　　身為長子的他，馬上奔回波昂，母親不久就過世，
一直等到二十二歲才又啟程到維也納，然而那一年，

莫札特過世了。但貝多芬沒有返鄉，他找到當時另一位大師海頓（Joseph Haydn，1732-1809），而且也努力跟維也納這個城市裡愛好音樂的貴族家庭成為朋友，有的讓女兒跟他學鋼琴，不然就是過年過節請他寫曲子來慶祝，所以現在可以看到的貝多芬樂譜上，常常會看到給某某王子、伯爵或伯爵夫人之類的獻詞，這些都是貝多芬的人脈網絡。

也因為有這些愛樂者的支持，貝多芬受到出版商的注意，只要他一有新曲子，出版社幾乎是馬上送印，如此一來，貝多芬就能獲得版稅，以支應平日支出。也就是說，貝多芬是個很「精明」的音樂家，他知道現實生活的重要性，他的兩個弟弟都是到維也納依靠他，甚至弟弟的小孩也都由他照顧，那貝多芬有人照顧嗎？

## ♫　在大自然中聆聽樂音

貝多芬是一位獨立的單身漢，雖然常常有心愛的人，但是最後都沒能結婚。他的生活方式除了作曲外，也喜歡到維也納的森林去散步，因此在他的音樂中常聽到流水聲、夜鶯的歌聲、暴風雨的聲音、牧羊人的笛聲，還有他自己散步的聲音。

只是貝多芬常在散步中不知不覺被雨淋到，或是出門時穿得不夠暖（維也納一冷起來，可是我們住在亞熱帶的人很難想像的），加上當時醫學沒有現代發達，我們的樂聖在三十多歲後就漸漸失去聽覺。然而我們人類並不只是用「耳朵」聽，我們的腦海裡會有對聲音的記憶，貝多芬就是在完全失聰的狀態之下完成最著名的《第九號交響曲》（又稱《合唱》）。

貝多芬一生從未停止創作，天晴下雨（雪），健

康或生病，他永遠都處在創作的氛圍中。無論快樂、悲傷、歡慶、哀悼，這些情緒都可以在貝多芬的音樂中找到共鳴。佐依子常在散步時，腦海裡響起他的第六號交響曲《田園》，或是同名的《田園鋼琴奏鳴曲》；有壓力時，我會在鋼琴上彈他的《悲愴奏鳴曲》；若是想要寬闊的心情，就會聽他的第五號鋼琴協奏曲《皇帝》，或是他的小提琴協奏曲；而晚餐過後，貝多芬的小提琴浪漫史又是最好的音樂伙伴。

貝多芬最後在維也納寫下人生的休止符，但是命運還是很有趣，當歐洲聯盟（European Union）要尋找一首可以代表歐洲團結的樂曲時，貝多芬的《第九號交響曲》最後一個樂章《快樂頌》被選為歐盟的國歌，而且巧的是，歐盟的本部就在比利時首都布魯塞爾，就像貝多芬最後回到祖父的老家一樣。如果有機會到

比利時，別忘了幫貝多芬吃一顆巧克力，解解鄉愁。

Totziens！（荷蘭語。再會！）

　　（PS.　佐依子最喜歡的比利時巧克力在超市就有賣，上面有「小象」的圖樣，你要是去比利時別忘了注意一下喔！）

## 第九號交響曲 Symphony No.9

《第九號交響曲》別稱《合唱》，是貝多芬 1818
到 1824 年間創作的，是他人生最後一部交響曲，更是
古典音樂中最為人熟知的作品之一。

《第九號交響曲》的創作概念來自席勒的詩《快
樂頌》，規模宏大，為歷來交響曲僅見。第一樂章是
奏鳴曲式的快板，幽暗深沉婉轉曲折；第二樂章為詼
諧曲（舞曲的一種），展現戰鬥的氣氛；第三樂章是
柔美的慢板；第四樂章則是舉世聞名的《快樂頌》，
來自遠方的歡樂主題，之後進入合唱，交替獻聲，歌
頌人類的情誼。貝多芬首次大膽將合唱曲融入交響曲
中，安排在第四樂章。當年在維也納首演時盛況空前，

演奏結束後，擔任指揮的貝多芬背向觀眾，當時他已經完全失聰，渾然不覺觀眾如雷的掌聲。貝多芬一再被請出來，接受聽眾的歡呼喝采，連續達五次之多（按當時的慣例，皇帝御臨戲院，才能三次鼓掌歡呼）。

《第九號交響曲》為貝多芬的一生劃下最完美的驚嘆號，尤其該曲第四樂章以《快樂頌》之名成為歐洲聯盟的官方盟歌，聯合國教科文組織也在 2001 年將此曲原譜手稿列入世界人類文化遺產。

# 樂音飄飄的國度

　　比利時是聞名全世界的《丁丁歷險記》的故鄉，國土面積跟臺灣相仿，人口密度約為臺灣的一半，卻是全歐洲密度最大，現在仍維持著王室世襲傳統，有世世代代的國王和王后。

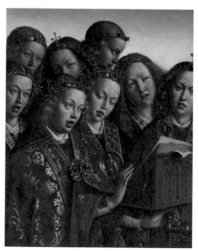

比利時畫家范艾克所繪的音樂天使／比利時辦事處提供

　　比利時成立於 1831 年，國家很新，可是城市歷史悠久，樂聖貝多芬祖父的故鄉安特衛普就是一例。在文化藝術方面，比利時仍有舉足輕重的地位，能參與「伊莉莎白女王音樂比

賽」還被音樂學院學生視為最高榮譽，在依莉莎白大賽中得獎更是比利時音樂院學生努力的最高目標呢！佐依子第一次去比利時，就是為了參加「依莉莎白女王音樂比賽」。依莉莎白女王（跟英國女王不是同一人）熱愛音樂，她認為如果要讓比利時與國際接軌，以音樂會友是可行的方式。在她的促成下，1937 年首次舉辦了小提琴大賽，之後多了鋼琴、作曲與聲樂的項目。此後，這項音樂盛事成為全球樂壇最負盛名、規模最大、難度最高的小提琴比賽之一。臺灣很早以前就開始，每一年都會有年輕的音樂家參賽，曾經得過獎的有鋼琴家陳必先（現為德國音樂院教授）和他的弟弟陳弘寬（目前為美國茱麗亞音樂院教授），小提琴有胡乃元、曾耿元、曾宇謙等人。

　　這個比賽每年五月時舉辦，時間長達一個月，這

時也是比利時天氣最好的時候。來自全世界的選手都被安排住在比利時有鋼琴的家庭裡。佐依子當時參加的是聲樂項目，被安排住在安特衛普的畫家家庭裡，比賽期間，每天到隔壁有三架鋼琴和管風琴的醫生家庭去練唱，他的房子簡直就是音樂的天堂。比賽是在首都布魯塞爾，寄宿家庭中的媽媽每餐都會為我準備美味的食物，還開車載我去比賽。最後得獎時，還跟這位比利時媽媽一起接受皇后頒獎，現在想起來感覺還是很奇妙呢！事隔二十多年，我跟那位媽媽，還有隔壁的醫生仍是好朋友。

　　比利時政府非常重視藝術，每一個城市都有藝術學院（需要考試），城市裡的每一區也有社區藝術學校，全部由國家支付學費。只要你喜歡音樂、美術、雕塑等藝術，國家都有義務栽培你，德國也是有這種

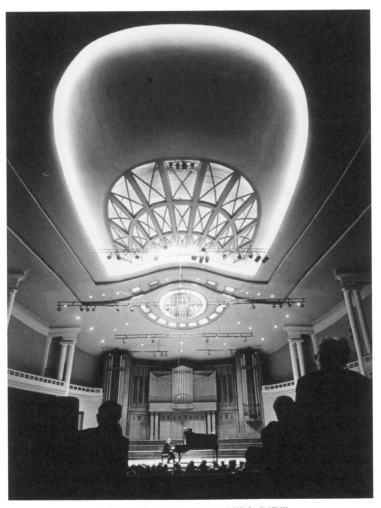

比利時國家音樂廳／比利時辦事處提供

福利的國家喔。

除此之外，大多數比利時人都喜愛音樂，所以音樂比賽期間，廣播電臺、電視都是同步播放（跟奧林匹克運動會一樣）。這也是佐依子回臺灣之後，感覺能在臺北愛樂電臺主持節目，並為小朋友介紹古典音樂，是很幸運的一件事。只有如此，音樂才能傳達到每個人的家中，進而感動每個人的心。這些都是比利時給我的啟發。

順帶一提，安特衛普是一個文化古城，此外，從中古世紀開始，本身就是一個繁榮熱鬧的港口。

比利時安特衛普
魯本斯美術館

但她有一個古色古香的火車站，有趣的是，從火車站一出來，就是動物園，是世界上最古老的動物園之一，小朋友一定會很喜歡。

比利時因為歷史演進的關係，有荷蘭語和法語兩種官方語言，還有一小部分人説德語，所以在比利時旅行時，都會看到雙語的路牌。首都布魯塞爾也是歐洲聯盟的總部，小小的國家，卻有著忙碌的國際生活。

比利時除了依莉莎白女王音樂大賽、丁丁之外，同時也以美味的巧克力聞名天下喔！這樣一個有音樂、有美食的國度，怎不令人回味無窮呢？

聖母像在比利時街景隨處可見

萊茵河 Rhein

# 舒曼 Schumann

　　通常音樂家都是專心致力在音符上，但是在歷史上有幾位大天才，他們不但寫了流傳千古的雋永樂曲，也留下了彌足珍貴的文字痕跡，德國的舒曼就是其中之一。

## ♫ 在書堆裡長大

舒曼（Robert Schumann，1810-1856）出生在充滿書卷氣氛的家庭，父親經營出版社，本身就是不折不扣的文藝青年，而這樣的 DNA 完全遺傳給唯一的么兒（上面都是姊姊），舒曼基本上是在書堆裡長大的音樂家。

雖然父親早逝，疼愛兒子的母親仍不餘遺力的栽培舒曼成為一位成功的律師或法官，這是十九世紀上半葉的歐洲，對於接受良好教育的男孩所期待的將來，舒曼也順著母親的願望考進了大學法律系，但他從七歲就開始彈鋼琴、寫曲子，於是母親也答應他在大學時仍可繼續他的鋼琴課。

大學新鮮人舒曼享受到「自由」的甜美滋味，不但該上的課都沒上，大部分的時間都待在房間裡彈琴、

唱歌或寫曲子，還曾經寫信到維也納給他最崇拜的作曲家小香菇舒伯特，不過舒伯特好像沒有接到信（因為舒伯特時常居無定所），所以舒曼都沒收到回信。有一天，舒曼得知舒伯特竟然在三十一歲英年早逝，在房間裡大哭，三天都沒出門，把同學們都嚇壞了，因為他實在太傷心了。

♫　走上音樂之路，挖掘音樂新星

　　熱情浪漫的舒曼決定要將一生都投入於音樂創作之中，母親也拿他沒辦法，就央求當時最嚴格的鋼琴老師維克先生要好好管教她的兒子，舒曼像個拚命三郎，甚至自作聰明，希望將最軟弱的手指變得更靈活，於是做了一個工具，在練琴時強迫手指執行不盡自然的動作，一段時間下來，手指完全練壞了，他的「鋼

琴家之夢」從此粉碎。（所以，親愛的小朋友，對喜愛的事物可以抱著熱情去做，但要有分寸，否則會得不償失，尤其在練琴期間，要有適當的休息。）

還好，舒曼熱愛藝術，不只限於鋼琴。他在琴房裡朗誦著他喜愛的詩，然後寫成歌曲，或者寫成有詩意的鋼琴曲。（他應該是最早將樂曲加上浪漫名稱的作曲家吧！）還有一件重要的事，舒曼遇見一位與他志同道合的朋友，他們一起創立全世界第一本古典音樂雜誌，這本雜誌至今還繼續出版。

當時舒曼自己擔任主編與採訪，他所寫的文章是現今歷史學家與音樂家都要閱讀的文獻呢！那時沒有網路，旅行也不方便，舒曼不辭辛勞，仔細研究當時歐洲其他作曲家的作品，只要是覺得優秀的作品，就會大力推薦，甚至有幾位是經由他的介紹，樂曲才得

以讓很多音樂家演奏，像法國的白遼士、旅居巴黎的
波蘭作曲家蕭邦、孟德爾頌，還有比舒曼年紀小很多
的布拉姆斯等人的作品，都是舒曼筆下的精采人物。
可見舒曼胸懷之廣闊，遇見同樣在音樂上有才氣的人，
不但不會嫉妒，反而希望世人不要忽略他們的音樂。

♫　萊茵河的祝福

　　舒曼大部分的時間都在作曲，他的太太——也就是
鋼琴老師維克先生的女兒克拉拉，本身是鋼琴家，他
們的感情很好，擁有八個孩子，舒曼叮嚀太太說他在
作曲的時候，家裡要完全安靜。太太在家照顧孩子以
外，也常出去巡迴演奏（一定會彈舒曼的作品），後
來和他們成為好朋友的年輕作曲家布拉姆斯，也會來
幫忙帶小孩。

　　舒曼一共寫了四首交響曲，其中最著名的就是第三號《萊茵河》。舒曼剛結婚時，就是在萊茵河畔的杜森朵夫市擔任交響樂團的總監，每天要與樂團排練，晚上舉行音樂會，空檔時間還要作曲，而最能讓他放鬆的事就是望著美麗的萊茵河。

　　他的《萊茵河交響曲》中除了描述萊茵河的壯麗，河畔的科隆大教堂的神聖與宏偉也寫在交響曲中的第四樂章，每次聽到這首交響曲，都會對大自然與人類傾力完成的建築，不由自主的肅然起敬。舒曼還寫了一首歌曲來讚頌萊茵河：

　　萊茵，神聖的河川。

　　在她的浪濤裡，

　　還帶著科隆大教堂的倒影，

在大教堂中，

閃耀著金碧輝煌的光芒，

我平凡的人生，

從此得到祝福……

　　蕭邦、布拉姆斯、孟德爾頌、白遼士，還有我們都對這位心胸如萊茵河般廣闊的舒曼致謝。有了他，音樂從此與浪漫劃上等號，文學與音樂也成為分不開的一對翅膀。

　　有機會到德國，一定要去科隆大教堂走一趟，夜晚邊眺望萊茵河，邊聆聽舒曼，別有一番滋味哦！

## 萊茵河交響曲 Rhenish

　　舒曼的《第三號交響曲》集其才華之大成，於 1850 年完成，只花了一個月便譜寫完成。這是他以旅居萊茵河畔時的美好經驗所譜寫的曲子，所以取名《萊茵河》。

　　作品中可聽到萊茵河的氣勢磅礴，還有舒曼典型的無止盡的流暢旋律，充分的將德國人內心的浪漫表露無遺。

巴黎 Paris

# 德布西 Debussy

　　巴黎鐵塔在 1889 年的萬國博覽會正式向世界問好，而那時一位巴黎的作曲家也找到了他音樂的色彩，他就是德布西（Claude Debussy，1862-1918）。

♫　紙幣上的巴黎先生

　　德布西是法國紙幣（使用歐元之前）二十法郎上

的人物；紙幣上的人物是以人文的角度來選擇的，最高值的五百法郎是科學家居禮先生和夫人。

接下來是兩百法郎，是巴黎鐵塔與自由女神的建築師艾菲爾的肖像，一百法郎是畫家塞尚（1997 年之前是畫家德拉夸爾）；五十法郎是寫出舉世聞名的《小王子》的聖艾修伯里；二十法郎則是作曲家德布西，十法郎是十九世紀的作曲家白遼士。

熱愛人文的法蘭西民族，讓音樂家躍上了每個人日常生活中都會使用到的紙幣，而這位音樂家是一個什麼樣的人呢？

德布西是位不折不扣的巴黎先生（Paris 在法文裡最後一個字母 s 不發音，所以我們念成巴黎，而不是巴黎斯），因為他曾說：「我怎麼走，都逃不過塞納河。」這條貫穿巴黎市區的神祕河流，沒有人知道她的流向，

如果你有機會拜訪塞納河，也可以仔細研究看看。

有了塞納河，走在巴黎很難迷路（當然這也要歸功於巴黎成功的都市計畫），即使是陌生的旅人，也能毫無困難的在這個被稱為「光之城市」的花都裡愉快的散步。

♫　左岸藝文沙龍的寵兒

德布西的母親是位裁縫，父親則在外頭做小生意，家中有四個小孩，德布西排行老大，而且是唯一在音樂上展現天分的孩子，母親怕自己無法好好照顧這個音樂天才，於是將他送到海邊的姑姑家。

那邊有一位很棒的鋼琴老師，他非常欣賞與鍾愛德布西的天分，極其用心的將他栽培成為巴黎音樂院的優等生，進了音樂院，老師也都很喜歡他，讓他在

畢業後順利得到法國對年輕藝術家最高的榮譽——羅馬大獎。

### 羅馬大獎

　　這是法國十七世紀時，國王路易十四為了鼓勵學建築、雕刻、美術、音樂的年輕藝術家所設立的獎項。得獎的人可以到義大利羅馬待上 3 至 5 年，不但住在風景優美的別墅中專心創作，還提供旅費與生活支出，結束之後要返回法國，將成果獻給家鄉，白遼士與德布西也曾得過同樣的獎。

　　獲得首獎的人，將取得羅馬留學的資格，所以他到羅馬住了三年，主要目的是為了吸收這個被稱為「永恆之城」的藝術精神之後，將學習成果帶回巴黎。

　　可是德布西在羅馬很不快樂，他太想念巴黎的一切（如美食或是好友們），每分每秒都等不及要回巴黎去呢！但是他還是在羅馬寫下了最美的鋼琴幻想曲與《聖潔的少女》清唱劇（就是沒有布景與舞臺動作的音樂會型式歌劇）。

　　回到巴黎，他是穿梭於左岸藝文沙龍的寵兒，他的朋友都是畫家（如莫內）、詩人、音樂家、文學家……他們一起在某人舒適的客廳中（當然都有一架鋼琴）。詩人朗誦著墨水才剛在紙上凝結的詩作，德布西會在鋼琴上彈著內心被詩作感動而譜寫的《月光》；在聚會結束後，大家沿著塞納河一路散步回家，滿懷著靈

感回到工作室，再繼續創作，對藝術家來說，那是一個幸福的時代啊！

## 右岸跟左岸

塞納河有右岸跟左岸，最容易分辨的就是羅浮宮在右岸，過了藝術家橋，到了收藏印象派畫作的奧塞美術館就是左岸，這是德布西的散步路線喔！

♪ 知音相伴，靈感連連

情感豐富的藝術家，總是渴望著「知音」相伴，德布西當然也不例外。他認識了一位年紀與他相仿的艾瑪女士，曾經與艾瑪離開繁華的巴黎，兩人乘著渡

　　輪跨越大西洋要到對岸的澤西島渡假，海上波濤洶湧
與戀人的熱情澎湃，於是醞釀出德布西最有名的交響
曲——《海》。

　　因為取了這樣的曲名，三個樂章都有景色的描寫，
第一樂章是從黎明到中午的海景；第二樂章描述海浪
的嬉戲；第三樂章想像風與海的對話。這樣的交響曲
有了作曲家的「詩意注解」，所以稱為「交響詩」。
這不是很浪漫嗎？

　　在澤西島上，有心愛的戀人陪伴，德布西感到無
比滿足愉快，於是寫下所有彈鋼琴的人都要演奏的《快
樂島》。《快樂島》的靈感源自於他最愛的一幅畫作（是
塞納河右岸羅浮宮的收藏品），而此時在澤西島上的
德布西更能體會畫中的意境，而譜下這首名曲。

## ♪ 音樂就在大自然中

德布西最疼愛的是他的小孩,他為孩子寫了鋼琴小品——《兒童天地》,還有他在第一次世界大戰期間,看到巴黎路上沒有家的小孩,而親自寫了一首詩,也譜成一首《耶誕節失去家的小朋友》。只要是聽過這首曲子的人,沒有不被歌曲中的兒童心聲感動落淚的。

德布西跟他的小孩說:「音樂,就在你生活的四周圍,音樂不是『關』在書裡面,音樂在森林裡、在河川裡、在微風中……」他還特別叮嚀小朋友要仔細的聽樹葉顫動的聲音呢!

## ♪ 收集「印象」的音樂家

1889 年的萬國博覽會,畫家梵谷、莫內、克林姆

特人看到了亞洲的畫作，他們都異口同聲的說：「原來這就是我們一直在尋找的『新調色盤』啊」！而二十七歲的德布西同時也是第一次聽到來自東南亞的音樂，他送給孩子最重要的一句話就是：「仔細觀察大自然，好好的收集『印象』，那才是藝術創作的最佳靈感來源。」

好一位印象派作曲家！小朋友，你今天收集了什麼樣的印象呢？

## 請你聽一聽

海 La Mer

　　德布西非常喜歡海洋，自從看到日本葛飾北齋的浮世繪，又有與艾瑪橫跨大西洋的經驗，於是將海的印象轉爲音符與旋律，而譜出音樂史上最具代表的交響詩，也就是在交響樂曲中表達特定情景的樂曲。這首《海》交響樂，可以聽見德布西鮮明的印象派色彩。

# 光的城市

　　我到不同的小學舉行古典音樂欣賞的音樂會時，都會同時播放作曲家家鄉的圖片。顯然小朋友最熟悉的是巴黎，看到巴黎艾菲爾鐵塔、凱旋門、羅浮宮，他們馬上就有反應。可見巴黎最明顯的成就是「建築」，或者應該說建築是一個城市給人最重要的第一印象。

　　我想小朋友應該會喜歡巴黎的當代美術館，外面不但有可愛的噴泉，裡面也常有互動式的展覽，尤其在二十世紀最後一年，有一個給小朋友看的展覽讓我印象最為深刻，這個展覽叫做「教給小朋友的七件事」。

　　這是一個由巴黎工業設計學院的學生做的展覽，

為了迎接新的世紀，最重要的就是給未來的主人翁一個大禮呢！

　　結果這七件事是我們平時都在做的。第一件是摺棉被。哈！你覺得這麼基本的事還要學嗎？別忘了，這可是早上起床要做的第一件事。第二件是如何刷牙；第三件是學習做早餐；第四件是在春夏秋冬不同的季節中，如何選擇適當的衣服穿；第五件是騎腳踏車；第六件是看書的燈光（法國小朋友很少有戴近視眼鏡的）；第七件最有趣：如何栽種一棵植物。

　　摺棉被代表的是保持內務整齊；刷牙是對自己健康負責；學習做早餐是對都要工作的雙

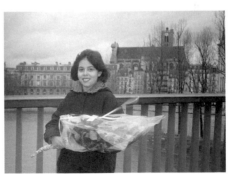

小女孩手捧著花，開心的走在塞納河畔。

親最大的幫忙；穿適當的衣服是讓身體保暖並保持美觀；騎腳踏車是環保；看書的燈光是保護眼睛；學習種盆栽是觀察生命的成長，還有學習如何去照顧與愛護另一個個體。

這七件事在展覽中都有實體物件讓小朋友可以當場實際體驗並互動學習，這些看似微不足道的事情，原來是讓法國成為文化強國的基礎啊！

走在巴黎的街道上（其實我最喜歡的是坐在塞納河的觀光遊艇上），看著兩岸的建築物，不禁會猜想，裡面住的是什麼樣的人？科學家居禮夫人、音樂家蕭邦、文學家雨果，他們都曾在這裡呼吸、散步，跟他們呼吸著同樣的空氣、踩踏著同一塊土地，真是與有榮焉。

巴黎是一個非常適合散步的地方，這是十九世紀

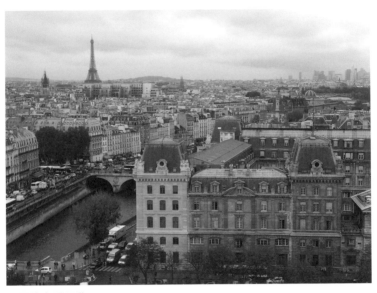

聖母院鳥瞰巴黎

末實施都市計畫的功勞，讓巴黎成為一個「行人適宜」的城市，就算不搭地鐵或巴士，仍可以欣賞到巴黎的美景。

　　所以，以前住在巴黎的作曲家德布西、拉威爾等音樂家，都喜歡在流水潺潺的塞納河畔散步，或望著

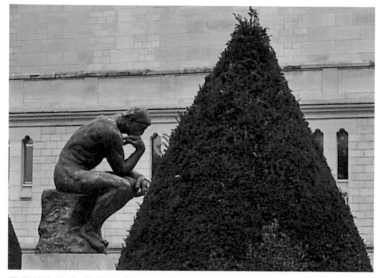

羅丹美術館的《沉思者》

幽幽細流的河水，或信步走入羅浮宮，都能從中汲取
新的靈感。明朗愉悅的鋼琴曲《快樂島》，就是德布
西在羅浮宮裡看到一幅《華麗的盛宴》後，回到鋼琴
鍵盤上譜出的一首風景畫；而拉威爾則是在左岸的古
董店裡流連再三，因此寫了一首《古董小步舞曲》。

在巴黎散步，無論走到哪裡，都要仔細看一下門牌，因為這裡是一個隨時會和「古人」擦身而過的城市，例如凡登廣場（Place Vendôme）12 號門牌上就寫著：1849 年鋼琴家蕭邦住在這裡。這裡是「地靈人傑」的最佳寫照。

如果想感受一下散步的氛圍，建議從塞納河左岸

位於巴黎杜樂麗
花園的凱撒雕像

的大學之道開始逛，一路上會經過專門展出印象派畫作的奧塞美術館（Musée d'Orsay）（過了橋，對面就是羅浮宮），再走遠一點是羅丹美術館公園（Musée

Rodin）（法國很多學校的小朋友會來這裡郊遊），再遠一點就是艾菲爾鐵塔。而沿著河的右岸，即使只是用「走」的，也可以見到巴黎重要的地標──凱旋門、香榭麗舍大道、歌劇院、羅浮宮，而途中當然會經過幾個大大小小、令人賞心悅目的公園。若是一路上，中途想嘗點什麼祭祭五臟廟，隨處都可以找到陳列著法國麵包的店舖，那酥脆的外皮和澱粉的微微甜味，就足以令人食指大動。不過，巴黎的氣候很乾燥，需要隨身帶著飲用水。

　　到了晚上，艾菲爾鐵塔、羅浮宮都有特別設計的燈光，讓你覺得這個城市的光芒在世界上永恆照耀，所以巴黎被稱為「光的城市」。

　　預祝你 Bon Voyage（旅途愉快）！

西班牙 Espana

# 比才 Bizet

　　我們住在這個臺灣島嶼上，想到外國一定要坐船或搭飛機。也許有一天，也能搭著穿越海底隧道的火車前往其他國家（像貫穿英吉利海峽的歐洲之星火車）。

　　法國作曲家比才（Georges Bizet，1838-1875），雖然沒有到過很多國家旅行，但他以天才式的想像力，

寫出了異國情調的音樂，讓我們聽到他寫的音符時，
彷彿就置身在他描述的國度裡呢！

## ♫ 天才小音樂家

比才是獨生子，父親除了是假髮商（那個時代的
人都盛行戴假髮，所以這是個很重要的行業）外，也
是音樂家。父親在家教唱歌，母親是很棒的鋼琴家。

小比才在父母親教唱彈琴時，會在門外聽著，晚
上用餐完畢，就爬到鋼琴椅子上彈出當天他「隔門」
聽到的旋律，即使是很難駕馭的曲子，他都可以完全
彈出來。母親非常興奮，於是在小比才四歲時，就開
始教他彈鋼琴，九歲時，比才已經準備去考法國音樂
的最高學府「巴黎音樂學院」。比才彈給音樂學院的
老師聽時，老師也被他的音樂才華震撼，但巴黎音樂

學院有入學年齡的限制，最年輕也要滿十歲，於是比才一直等到十歲生日前兩星期才正式入學。

比才在音樂學院主修鋼琴與作曲，學習的速度很快，不僅是位技巧超群的鋼琴學生，連作曲的成果都讓老師嚇一跳。十七歲時寫的第一號交響曲，連作曲老師都自嘆不如。

同時，他也考上當時法國給年輕藝術家的最高殊榮——羅馬大獎。這首交響曲就有點像是他給自己的畢業禮物呢！從此比才跟音樂學院說再見了！

## ♫ 感受「美」的一切

得到羅馬大獎的學生，除了羅馬，也可在義大利到處旅行見習。也許是獨生子的關係，從小沒有兄弟姊妹當玩伴，所以比才很喜歡交朋友。他在羅馬，簡

直就是如魚得水，不僅認識了許多建築師、畫家朋友，更愛上了義大利溫暖的氣候。

　　這個羅馬大獎，讓他之後譜寫的音樂，似乎都增添了氣候溫暖的熱情色彩。

　　最有趣的是，在他的日記裡，記的不是音樂，也不是人的事，他記下來的是讓他感動的建築與畫作。從比才身上，你可以知道無論選擇的專業是什麼，只要是美的事物，都要將它放在心上，這樣才能成為一個完整的生活美學專家，讓自己的人生體驗更上一層樓！

♪　神遊斯里蘭卡

　　從羅馬回到巴黎後，比才開始感覺到現實生活的壓力，他再也不是一個拿獎學金的音樂學生，而是個

獨立的音樂家。他也發現，只寫讓自己開心的作品是無法生活的，於是開始教鋼琴，在歌劇院裡彈伴奏，還有寫樂評，剩下的時間就是作曲。

他第一個被樂壇注意的作品是歌劇《採珠者》，這是一個發生在斯里蘭卡的愛情故事，比才筆下優美的旋律與豐富的想像力，將這個遙遠國度發生的浪漫史，栩栩如生的呈現在舞臺上。完成這個作品時，比才只有二十五歲。

由於《採珠者》的旋律十分夢幻，常常讓人們覺得好像到遠方旅行，其中有一首二重唱的旋律《神聖的殿堂》還常常出現在電視廣告裡呢！

## ♪ 戰火中堅守家園

完成《採珠者》後，比才仍舊不停的尋找吸引他

的主題來創作，沒想到重擊法國的普法戰爭發生了。當時的巴黎兵荒馬亂，比才是個熱愛家鄉的人，許多他認識的人都逃到英國去避難，他卻選擇堅守在巴黎。

那時有一位作家，名叫都德，每個星期一會在報紙副刊上寫普法戰爭期間的故事，為的是激勵法國人民不要被這個戰爭擊潰。都德在這個專欄裡寫的文章也曾經被胡適先生譯成中文，其中有一篇就是我們熟悉的《最後一堂課》。

比才也被都德的文章深深感動，於是為都德的劇作《阿萊城姑娘》寫配樂，其中好幾段音樂都是我們經常會聽到的，尤其是精神抖擻的《法蘭東舞曲》，更是其中最膾炙人口的曲目之一。

## 最後一堂課

　　寫《阿萊城姑娘》劇本的都德（1840-1897），他的《最後一堂課》（La Dernière Classe）是講普法戰爭（1870年）期間，被普魯士占領的法國阿薩省一個學校裡，教法語的老師為同學上最後一堂課，因為以後就要改為德語課，再也沒有法語課了。老師在這堂課裡，盡心盡力的囑咐同學絕對不能忘記自己的語言，這篇故事激發了法國人民的愛國心。

　　佐依子念國中時，唸過這篇文章，後來知道都德寫了《阿萊城姑娘》的劇本，發現文學與音樂真是一對好朋友呢！

## ♫ 以想像力譜出西班牙

法文裡有一句名言：「人生猶如戰場」，以這句話來形容比才完成《阿萊城姑娘》之後的生活實在太適合了。

比才找到一本小說《卡門》，決定要將它寫成歌劇，但是過程一波三折，因爲這是發生在西班牙塞爾維亞的故事。比才身邊的人都勸他，如果想將這部小說寫成歌劇，一定得親自到西班牙感受現場，但比才堅持要在巴黎以他的想像力與資料蒐集的方式來完成。

首演那晚，臺上跟臺下都跟作曲家過不去，因爲聽眾覺得音樂很奇怪，跟他們習慣唱的聽的都不一樣，而樂評更是對這部作品給予極低的評價，一向很在意別人對作品反應的比才眞是傷心無比，從天才兒童那樣的天之驕子，怎會落到這樣的田地？但他對《卡門》

這部作品仍是充滿無限的信心！

　　為了轉換心情，比才到巴黎近郊休養，還在塞納河裡游泳，沒想到一上岸，就開始發高燒，沒多久，就離開人世，享年三十六歲，跟他最愛的作曲家莫札特同樣的歲數。

　　比才的告別式，就在他小時候的家，巴黎蒙馬特的教堂舉行，那天來了四千人，儀式中還演奏《卡門》裡的音樂。當天晚上，歌劇院也再度上演一次卡門，從此之後，《卡門》成為全世界最著名，以及音樂家、愛樂者最喜愛的歌劇。柴可夫斯基就曾說過：「我希望能夠寫像《卡門》那樣的歌劇。」布拉姆斯也對《卡門》讚嘆不已。

　　今天，我們只要聽到《卡門》，就會想到西班牙，而我們這位天才作曲家比才連一步都沒踏進過西班牙

呢!

《卡門》在拉丁文裡的意思是「歌唱，旋律」。
比才證明了，真摯的音樂會將你帶到你想去的地方，
我們衷心感謝這位想像力戰勝一切的音樂鬥士。

卡門 Carmen

　　《卡門》是法國作曲家比才在 1874 年完成的一部歌劇，故事改編自法國作家梅里美的小說。小說中的故事發生在 1820 年的西班牙塞維勒地區，當地駐軍士官荷西與吉普賽女郎卡門相遇的故事，荷西很快就與驕悍狂放的卡門墜入情網，甚至為愛到處去流浪。然而，荷西癡情，卡門卻多情不受拘束，當鬥牛士出現時，卡門立即移情別戀，於是荷西一氣之下讓卡門喪命，故事以悲劇收場。

　　歌劇《卡門》最常被演奏的有九首選曲，《鬥牛士之歌》是其中相當受歡迎的序曲，全曲以強烈的進行曲節奏貫穿，氣勢華麗，使整齣歌劇在一開始就注

入熱情。還有主角卡門演唱的《哈巴內拉舞曲》，以
及在歌劇裡經常被改編演奏的音樂，如《卡門組曲》
和小提琴演奏的《卡門幻想曲》等。

蘇格蘭 Scotland

# 孟德爾頌 *Mendelssohn*

在所有的古典音樂作曲家中，最「擅長」旅行的
應該就是孟德爾頌（Felix Mendelssohn，1809-1847）
了。

這要追溯到孟德爾頌的祖父摩西‧孟德爾頌。他
不但是德國成功的商人，也是西方歷史上極為重要的
思想哲學家。而孟德爾頌的父親亞伯拉翰‧孟德爾頌

是位銀行家，他親自教育兒子孟德爾頌，將他的名字以拉丁文中的「幸福」──費利克斯來命名。

　　幸福的孟德爾頌，有個文學素養高又會彈鋼琴的母親親自教他讀書彈琴；還有比他年長四歲的大姊芬妮，也是他最好的朋友，他們從小一起彈琴、吟詩、作曲。孟德爾頌七歲時，就跟著父親到法國巴黎出差，因為父親獲知當時有位很好的鋼琴老師可以教導孟德爾頌，所以父親談生意時，他便去上鋼琴課。

　　十九歲時，父親希望這位兒子能夠體會異鄉文化，在萬全的安排下，幫孟德爾頌找到好同伴，更寫信拜託朋友，讓他能到世界各國去旅行。

♫　旅行中遇見「愛」的風景

　　孟德爾頌無論到任何地方，一定帶著五線譜紙與

畫紙，不僅隨時寫下旅行途中激發出來的旋律，也將眼前看到的風景，以素描或水彩方式畫下來。

旅行中，他會盡可能的結識優秀的音樂家，與他們交流。因為大部分作曲家都是一個人長時間安靜的在琴房內作曲，如果沒有機會聽聽別人的作品，或是與人有善意的溝通，很容易變得孤僻。

孟德爾頌的父親深深知道，兒子將來如果要成為「幸福」的人及一位全方位的音樂家，一定要在年輕時接觸各式各樣的人與文化，將「偏見」降到最低，以學會去「愛」。

於是孟德爾頌在巴黎時，與鋼琴家蕭邦、李斯特交流演奏彼此的音樂；他在羅馬也結識剛得到羅馬大獎的法國作曲家白遼士；他也與音樂家夫妻檔舒曼與夫人克拉拉‧舒曼，成為最好的朋友。除了音樂家的

朋友，他也有「愛樂」的朋友，最著名的就是英國維多利亞女王與她的夫婿亞伯特王子。

## ♫ 最愛蘇格蘭

在周遊列國的經驗中，大英帝國應該是孟德爾頌最喜愛的第二「家鄉」，因為他和畫家夫人結婚後，曾對夫人說：「我要帶妳去全世界除了家以外我最愛的地方，那就是蘇格蘭。」

孟德爾頌打從十九歲第一次到蘇格蘭，馬上就被當地大自然的景觀震懾不已，尤其是「芬格爾洞峽灣」的景象，讓他馬上就在腦海裡將看到的水波律動化為神祕的旋律。等不及回到德國，在羅馬時就將整首交響詩（當時他稱為序曲）寫成《芬格爾洞序曲》，這首曲子是在音樂廳裡最受歡迎的樂曲。但一首序曲對

孟德爾頌來說，尚不足以表達蘇格蘭帶給他的驚豔，於是又寫下「第三號交響曲」，就命名為《蘇格蘭交響曲》。

在英國首演之後，孟德爾頌受到維多利亞女王與亞伯特親王的邀請，到白金漢宮作客，女王與親王不但是愛樂者，同時也會彈琴、唱歌。孟德爾頌得知這對皇室夫妻如此琴瑟和鳴後，馬上就說：「我誠懇的將《蘇格蘭交響曲》獻給音樂最好的朋友——維多利亞女王。」從此孟德爾頌每到英國演出，一定會受邀到白金漢宮，此外，他也特別寫了一首甜蜜溫馨的鋼琴小品送給女王與親王呢！

## ♫ 對待朋友有義氣

旅行的最後目的，就是將旅行學習到的成果，奉

獻給家鄉德國，這點孟德爾頌做得十分澈底呢！

在音樂界的肯定與期盼下，孟德爾頌成為萊比錫交響樂團的音樂總監與指揮，並且邀請音樂家朋友（如舒曼夫妻）來到萊比錫，不但親自在樂團指揮舒曼的創作，而且在他成立德國第一所音樂學院時，第一件事就是請這對夫妻擔任教授，還讓自己的銀行家弟弟幫忙家中有很多小孩的舒曼理財，讓他們沒有後顧之憂。

另外，孟德爾頌與法國作曲家白遼士的友誼也值得一提。白遼士本來是醫學院的學生（父親是醫生，希望他繼承），但他一看到血就昏倒，根本無法從醫，於是專心音樂創作與寫文章，也得到法國對年輕藝術家的最高殊榮——羅馬大獎。

在羅馬時，白遼士與孟德爾頌都是二十歲出頭的

年輕小夥子，當時兩人的聯繫並不熱絡，但十幾年之後，在白遼士受邀到德國指揮他自己的作品時，剛好路過萊比錫，想到在羅馬那位短暫相識的孟德爾頌，白遼士便從旅館寫了一封信給孟德爾頌，沒想到馬上接到孟德爾頌的晚餐邀請，甚至特別請白遼士在德國多待幾天，因為孟德爾頌希望能在他任職的樂團中演奏白遼士的作品。這件事，白遼士特別寫在他的傳記裡，他沒有想到這位德國同行如此有義氣，讓他感動不已呢！

♫　珍惜人生的點滴

孟德爾頌在不到三十九歲的人生裡從未停止創作和旅行，而且每個星期會在家中舉行沙龍音樂會，由姊姊芬妮安排，他提供音樂。還有，別忘了，他創立

的音樂學院也需要他費心經營，真的很難想像他如何在如此緊湊的行程下寫出五首完整的交響曲，好幾首協奏曲、序曲，還有戲劇的配樂（如《仲夏夜之夢》），以及進行交響樂團的排練、演出。最重要的是，他重視親愛的家人、朋友。也許是因為他把人生旅途上遇見的點點滴滴，都當成最珍貴的事物來看待，所以才有一個這麼面面俱到的人生。

如果你想知道幸福先生為何那麼喜歡蘇格蘭，不妨安靜聆聽他創作的《芬格爾洞序曲》和《蘇格蘭交響曲》，或者可以在鋼琴上彈那首他獻給維多利亞女王與亞伯特親王的無言歌。

## 蘇格蘭交響曲 Scottish Symphony（第三號交響曲）

　　《蘇格蘭交響曲》是孟德爾頌在蘇格蘭旅行時開始構想的，中間歷時十三年才完成，整首曲子有四個樂章。其中小調旋律是描述蘇格蘭陰鬱的氣候與地理環境，而雄壯的結尾則代表蘇格蘭人的勇氣。如果你喜歡這首 A 小調交響曲，建議可以接著聽第四號 A 大調的《義大利交響曲》，可見孟德爾頌是擅長旅行的音樂大師呢！

# 藝術免費的倫敦

　　曾經問過住在倫敦的朋友：「英國屬於歐洲嗎？」
他回答：「是英國，也是歐洲。」為什麼佐依子有此
一問呢？傳統上，英國並不屬於歐洲，但英國本土在
地理位置上卻又靠近歐洲，因此她的文化在某種程度

倫敦街景

上也受歐洲大陸文化的影響。或許是因為這個原因，英國的倫敦籠罩著一股帶著秩序的自由氛圍，倫敦人在人行道上永遠會自動自發的排隊，即使隊伍很長，也會互相講幾句幽默的俏皮話來緩解排隊的枯燥。

第一次去倫敦，佐依子就愛上她那迷人的氣氛。請容我這麼形容：倫敦的空氣比紐約還自由。佐依子最喜歡聽倫敦人講那一句：「一點都沒關係。（Not at all.）」時時透露著客氣與婉轉。

不過你可知道，這個全世界生活費數一數二的城市——倫敦，有免費（free）的東西嗎？對許多觀光客而言，在倫敦觀光必須花上大把的鈔票。然而，集歷史、文化、藝術於一身的倫敦，只要是國有的博物館、美術館，一切免費（特展除外）！多麼令人心動啊！而且，大部分的博物館都位於高級地段。原來這是英

國政府的初衷,他們認為無論今天你住在哪裡或從事
什麼工作,都有權利享受並徜徉在美好的事物中。從
最著名的大英博物館,緊鄰的國家藝廊、國家肖像藝
廊等完全免費入場,也讓平時無法到市中心的人有一
個欣賞藝術與體會民主氣氛的機會,更重要的是,交
通便利、暢行無阻,幾乎所有重要的地標都有地鐵站,

泰晤士河

或是只要走幾分鐘就到了。

　　紐約曼哈頓有中央公園，英國倫敦的泰晤士河畔也散布著大大小小的公園綠地（如聖詹姆士公園、格林公園、海德公園和肯辛頓花園等等），漫步在這些宛如倫敦的後花園裡，是一種相當愜意的享受。一般的上班族，中午休息時間會到小公園裡用餐，安靜又舒服，而大型公園（如海德公園）則是周末家庭出遊的最愛。

　　我喜歡散步的地方是攝政大道，繁華炫麗卻富有人文氣息。沿著攝政大道，一不小心就會經過《彌賽亞》作曲家韓德爾以前在倫敦住過的房子，現在是一棟小博物館（這是私有博物館，須付入場費）。韓德爾曾經為英國與愛爾蘭的孤兒院募款，寫下名留青史的《彌賽亞》與《獻給孤兒院的聖歌》，所以這棟小

博物館中,有一個櫃子特別擺放了一群孤兒送給韓德爾的禮物(如鈕扣或別針這類物品),這都是他們被遺棄時身上留下來的信物。當我看到這些充滿感恩之心的禮物時,腦海裡就會響起這兩齣劇中的《哈雷路亞》大合唱(哈雷路亞的意思是「讚美」),一想到《彌賽亞》使飢餓受凍的孤兒得到飽暖,就能感受到單身一輩子的韓德爾對需要照顧的小朋友的慈悲。

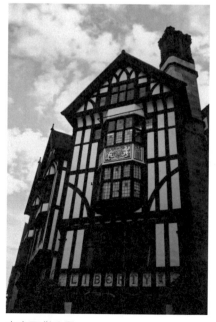

走出韓德爾故居博物館之後,若想歇歇腳,可以到最傳統的自由百貨公司

自由百貨公司

（Liberty Department Store）地下室喝一杯茶和一小塊司康，價位十分合理。

　　但我個人認為，在倫敦最美的步行經驗是格林威治村的天文臺（Royal Greenwich Observatory, RGO）。這個座落在泰晤士河畔小山丘頂端的皇家天文臺，位在格林威治公園裡，於 1675 年建成，是全球標準時間和東西半球的「零度」經線制定的起點。從山丘下一進入公園，首先進入眼簾的是一片綠草如茵，穿過長長的林蔭大道，遠遠就能看到天文臺的洋蔥造型，這段路途讓我第一次感受到散步的魅力，體會到什麼是「幸福」的真諦，也深深理解到為什麼貝多芬、布拉姆斯都十分熱愛在大自然中散步。來到天文臺，不禁感嘆英國人對建築的講究，兼具科學研究目的與古樸典雅。

　　倫敦不僅有免費的博物館可供參觀，也有適合散步的空間，她的宏偉建築更在不同年代中一幢幢矗立起來，從泰晤士河兩岸即可看出端倪，商業大樓、皇宮內苑、議會大廈、音樂廳、大教堂，各有千秋，不相衝突，完美融合了傳統與現代。

　　雖然有人說倫敦的天氣不好，天空總是灰濛濛的，

攝政大道上的建築

不過佐依子建議九月的倫敦值得好好的去散步。散步時，別忘了，倫敦得靠左邊走。有一次去探望我的老師，公車等了半天都沒見到一輛，原來是站錯邊了，哈！大英帝國、博物館和美好的散步都免費等著你喔！

莫斯科 Mockba

# 柴可夫斯基 Tchaikovsky

　　這個世界上除了貝多芬寫的《快樂頌》，幾乎每個人都會朗朗上口之外，另外一個旋律應該就是柴可夫斯基（Peter Tchaikovsky，1840-1893）的芭蕾舞劇《天鵝湖》的主題音樂。

♫ 遇到生命中的貴人

出生在俄羅斯聖彼得堡附近的柴可夫斯基，小時候家裡有來自法國的家庭教師，教他德語和法語。老師回家鄉之後，柴可夫斯基和老師一直保持通信（雖然都沒見面）。直到五十二歲到歐洲旅行時，才去法國找那位讓他念念不忘的老師，好好的向她道謝，他就是這樣一個重感情的人。

聖彼得堡對俄羅斯人來說是很「歐洲風」的，就地理位置來說，這個城市距離歐洲較近，柴可夫斯基在這裡度過了四分之一世紀的人生；而在聖彼得堡的那幾年，他一邊學音樂，同時在法律學校念了九年書之後，考上了公務人員，只能利用晚上作曲。

在音樂同行的推薦鼓勵之下，他搬到一個百分之百的俄羅斯城市——莫斯科，他在音樂學院裡當「全天

候」的老師，但一到假期，他一定到郊區的別墅，與大自然還有心愛的家人在一起。他完全沒想到，每天教學教了一整天，似乎與坐在辦公室裡一樣疲倦，甚至更累。

也許老天爺聽到柴可夫斯基心中只想創作的渴望，三十六歲時，他遇見了一件超棒的事，有一位以蓋鐵路而發跡的企業家剛過世，留下一筆龐大的財產，新寡的梅克夫人不想讓金錢成為子女們爭吵的原因，很有智慧的讓孩子們都順利獨立成家，也順理成章的將遺產用來贊助藝術家。

## 藝術贊助者

藝術贊助者通常會以匿名方式進行，為的是不讓藝術家有壓力。這也是梅克夫人當初只以

「通信」方式與柴可夫斯基先生保持聯絡的原因。

　　藝術贊助者存在的目的：因為藝術是屬於所有人共同享受的，沒有時空的限制，今天我們能有美好的古典音樂、畫作、建築圍繞在身邊，很多都是贊助者的貢獻，所以也要感謝梅克夫人！

　　婚前學過鋼琴的梅克夫人，家中的小提琴老師恰巧與柴可夫斯基是好友，他直覺梅克夫人應該是柴可夫斯基的貴人，於是向夫人介紹柴可夫斯基的作品，並且解釋目前柴可夫斯基的狀況。

　　梅克夫人很喜歡柴可夫斯基的音樂，也信任他是一位值得支持的藝術家，馬上答應每個月定期贊助他，

而且讓柴可夫斯基前往她位於俄羅斯、瑞士、義大利等地的別墅度假。（度假對作曲家來說，就是換個環境創作。）但有一個條件：她不願意與他見面，只能通信。因此十三年之內，梅克夫人與柴可夫斯基互通了約一千兩百封信（不是 email 喔！），信裡的內容從介紹彼此成長的過程、家庭背景，到創作的艱辛與現實生活的掙扎等。

♫　永恆的戀人？

　　一位藝術家擁有這樣的贊助者兼知音，真是再幸福也不過了，然而這世界上真的有完美的人生嗎？

　　就在柴可夫斯基從莫斯科音樂學院教職全身而退，可以專心作曲時，他正醞釀著一部有關於「信」的歌劇。這是俄國文豪普希金所寫的一部小說，劇情是女

主角寫了一封文情並茂的信給心儀的男子，不料當時
那位男士有點「恍神」，不但沒有回應同樣的情感，
反而痛罵這位女孩「無知幼稚」，讓這位善良的女孩
傷心不已。然而過了幾年之後，女孩從鄉下富有人家
的千金，成為莫斯科大城市某位將軍的夫人。當時取
笑她的那位男士無意間再度遇見這位女孩時，驚為天
人，沒想到那位曾被自己嘲笑的女孩成為氣質高雅的
貴婦，之後他反過來寫了一封熱情的信給她，但這一
切都太遲了⋯⋯

柴可夫斯基對這部歌劇《永恆的戀人》十分投入，
一直對小說中那位女孩的處境、命運的安排感到同情，
此時，十分湊巧的，已離開音樂學院的柴可夫斯基也
不斷收到一位聲稱是他以前教過的學生寄來的信件，
信中表達極度的仰慕之情。

　　滿腦子只有音符與文字的柴可夫斯基看到這些信，覺得自己要是不見見這位女孩，是否最後會像《永恆的戀人》中那位男子一樣後悔？而且信中的女孩說如果柴可夫斯基不見她，她就要尋死，心地純潔溫柔如同天使般的柴可夫斯基馬上就去拜訪這位女孩，還答應與她結婚。

　　可是婚後的生活簡直就像地獄般的一場災難，於是他逃到妹妹鄉下的家，之後梅克夫人為了讓他得以安心作曲，便安排他到瑞士與義大利等地旅行。

♪　最愛莫斯科

　　經過這件事，柴可夫斯基更加體會到一個道理，就是藝術家應該要有兩面生活：一面是創作，另一面是現實，不能混淆。

　　柴可夫斯基除了有梅克夫人這位贊助者，在美國還有另一位藝術贊助者——鋼鐵大王卡內基，他一手打造的音樂中心卡內基音樂廳開幕時，就是請柴可夫斯基擔任最重要的貴賓，那時柴可夫斯基也獲頒英國劍橋大學的榮譽博士，全世界都愛上了這位得到俄羅斯音樂學院完整訓練的天才音樂家的作品。

　　柴可夫斯基的音樂裡有數不盡的優美旋律，所以他的交響曲、鋼琴協奏曲、小提琴協奏曲，還有歌劇（尤其是《永恆的戀人》），到現在已經一百多年了，都還是聽眾喜歡的樂曲之一。這些都是他身上每個敏感的細胞編織出來的！

　　雖然隨著自己的音樂周遊列國，但柴可夫斯基最愛的地方還是莫斯科。柴可夫斯基曾任教的莫斯科音樂學院甚至在他一百歲冥誕時正式改名為「柴可夫斯

基音樂學院」。他最後住在離莫斯科不遠的小城克林，
在那裡，他可以過著安靜的田園生活，可以早上在菜
園裡餵小雞，還在門牌上寫著：「這是柴可夫斯基的家，
星期一、四，下午三點到五點會客。現在不在，請別
按鈴。」

　　至於柴可夫斯基和梅克夫人之間的一千兩百封信，
你覺得內容會是什麼呢？梅克夫人說過：「聽柴可夫
斯基的音樂吧！裡面說著他心裡的話……」所以，想
了解柴可夫斯基，請傾聽《永恆的戀人》裡的詠歎調，
裡面有他的「真」；請欣賞他的《小提琴協奏曲》，
你會找到他的「善」；請珍惜《天鵝湖》裡的旋律，
那裡你會聽到「美」。柴可夫斯基，是完美藝術的化身，
也是莫斯科的代名詞。我們都謝謝你，Sbasiva！

## 永恆的戀人 Eugene Onegin

　　歌劇《永恆的戀人》是柴可夫斯基根據十九世紀俄國文豪普希金的詩體小說《尤金·奧涅金》改寫而成。小說中的男主角奧涅金是一位貴族階級的花花公子（這是當時很典型的年輕俄羅斯貴族），他輕易拒絕了一名清純少女的初戀告白，後來卻抱憾終生。生性浪漫的柴可夫斯基非常喜愛這個故事，而自己的人生也剛好走到一個轉折階段，於是投入相當大的心力將這部俄羅斯人人著迷的文學鉅著寫成歌劇。柴可夫斯基十分同情女主角的處境，因此歌劇音樂全以女主角的角度為主。其中最有名的是女主角在寫情書時的告白詠歎調，長度將近二十分鐘呢！這部歌劇裡也有

　　柴可夫斯基最拿手的舞曲，聽過這些音樂，都會在你

腦海裡餘音繞梁好幾日喔！

俄羅斯 Russia

# 包羅定 Borodin

　　就在土耳其完成海底隧道地鐵的 2013 年，歐洲與亞洲從此有了「快速」的交通管道。其實在十九世紀，就有一位音樂家將亞洲的風景寫入傳統的古典音樂裡呢！他，就是包羅定（Alexander Borodin，1833-1887）。

♪ 多才多藝的科學家

包羅定是俄羅斯人，從小對音樂有極高的天分，他會彈鋼琴、拉大提琴以及作曲。優渥富裕的家庭環境讓他可以自由的吸收知識；母親請來法國保姆、英文老師、德語家教，還有俄羅斯奶媽，培養出他這位精通多國語言、上知天文、下知地理的男孩子。

出生在這種背景的包羅定，習醫是最好的選擇，於是包羅定順利考上了醫學院，並且以優異的成績畢業，之後，馬上被軍醫院錄取，以最高榮譽畢業，也當了一年的外科醫師，還因為表現非常突出，代表俄羅斯到巴黎參加科學會議，發表研究報告。一回國，又得到獎學金，接著赴西歐留學三年。請注意喔，包羅定這時可是國際赫赫有名的化學家呢！

留學西歐的三年期間，他大部分待在德國海德堡

大學學習最先進的科學新知，但他從未忘記他的另一個最愛——音樂。

有人稱世界上最難的三種學問是 3M：數學（Mathematics）、醫學（Medicine）與音樂（Music），而包羅定囊括了 2M 呢！

包羅定在海德堡遇見了一位大家閨秀愛卡特琳娜。愛卡特琳娜為了休養身體，專程從俄羅斯來到這個氣候宜人的德國城市。

包羅定和愛卡特琳娜相遇的主要原因是「音樂」。愛卡特琳娜是位鋼琴家，而當時的德國，正是舒曼、孟德爾頌這群浪漫的作曲家作品最常被演奏的時期，包羅定與愛卡特琳娜不但一起發掘這些美妙的音樂，他們之間的愛苗也在音符中滋長，這一對由音樂促成的佳偶一回俄羅斯之後，便結婚了。

## 🎵 周末作曲家

包羅定一回到俄羅斯，簡直是過著馬不停蹄的生活，當時從事醫學工作的醫生跟現代很不同——所有的事都要一手包辦，實驗、看診、開刀……全都親自上陣，不像現在細分得很清楚。而且包羅定還和同行創立了一所專門給女子學醫的學校，這在當時的俄羅斯可謂創舉呢！

從周一到周五的日子裡，包羅定不僅白天在實驗室、醫學院教學，晚上還得幫病人看診。所以只有周末的時間可以作曲，但常常在作曲時，又突然有病人上門（通常是親戚）請他看病，所以包羅定應該算是音樂史上名作曲家裡作品最少的，有人就戲稱他為「周末作曲家」。

說他作品少，他還是寫過歌劇，其中一齣《伊果

王子》，描述十二世紀時俄羅斯跟韃靼人之間的故事，其中的《韃靼人之舞》充滿了豐富的異國風情、緊湊的節奏，所以在交響樂音樂會裡最常獨立出來演奏，聽完主題旋律，立刻讓你琅琅上口。

♫ 感性與理性的完美結合

到了二十世紀時，後世的作曲家將包羅定作曲的旋律分散開來，寫成一齣音樂劇《天命》，這些原創音樂可都是原汁原味的包羅定呢！

除了很有東方味道的《韃靼人之舞》，還有另一首獨立的交響詩《中亞草原》，讓人完全感受到坐在馬車裡橫越蒙古草原的景象，真的很難想像一位平時冷靜的科學家，能夠同時擁有奔放的想像力，最後還能將這些構想化成動人的音符，他絕對是一位超級浪

漫的科學家！

包羅定將他的第二號絃樂四重奏，送給了愛卡特琳娜當作訂婚紀念日禮物，其中一個樂章《夜曲》，富有優美的旋律，而這段音樂也讓愛卡特琳娜知道，包羅定對她的深情永遠不變。我想這是他對家人最「浪漫」的表達。

後世的作曲家在音樂劇《天命》裡，將《夜曲》變成劇中其中一首歌曲，名稱就叫做《你才是我的最愛》。每個人聽到這首《夜曲》，都能感受到包羅定的真情。

包羅定在人生的最後寫了一封信給愛妻：「我一生都身兼數職——科學家、醫學院主任、藝術家、政府官員、慈善家、照顧其他人小孩的家長、醫生、還有病人⋯⋯現在，我只能當一種，就是病人。」

　　包羅定享年五十四歲。而他寫的樂曲，在其他作曲家與演奏家的極力推薦之下，除了俄羅斯，整個歐洲都演奏他的三首交響曲：《韃靼人之舞》、《中亞草原》，以及《絃樂四重奏》……

　　你想在草原上奔馳，就聽他的《中亞草原》；想要奔放，就聽《韃靼人之舞》；想要跟喜歡的人說悄悄話，就讓對方聽《夜曲》。包醫生開的「曲」單，絕對「奏效」喔！

## 中亞草原 In the Steppes of Central Asia

## 伊果王子 Prince Igor

包羅定是俄國國民樂派的代表人物之一，是「俄國五人組」（the Russian Five）其中一員，在十九世紀致力於創作屬於俄羅斯的音樂。包羅定譜寫的管弦樂曲《中亞草原》和歌劇《伊果王子》就是國民樂派的典型音樂。

交響詩《中亞草原》在 1880 年完成，當時適逢慶祝沙皇亞歷山大二世即位 25 週年，展出俄羅斯歷史上的故事和傳說的畫作，包羅定便為其中一幅譜寫配樂。旋律樸實動人，意境如畫一般，不僅描繪出中亞草原一望無際的遼闊景緻，更描述駱駝商隊在俄國軍隊的

護送下，行進在廣袤無垠的沙漠上，由遠而近，又慢慢消失在遠方的地平線上。音色悠揚，形象鮮明，具有濃厚的異國風情，聽者如身歷其境。

1875 年，包羅定著手創作歌劇《伊果王子》，但直到 1887 年過世時仍未完成，其中以《韃靼人之舞》一曲最為著名，常常被挑出來單獨演奏。《伊果王子》後續則由好友林姆斯基‧高沙可夫完成。這部歌劇改編自東斯拉夫的史詩故事，描寫伊果王子率軍與中亞韃靼人英勇作戰的事蹟，後因戰敗被俘，又從韃靼人手中脫逃返國。節奏雄壯激昂，曲風粗獷豪邁，東方色彩濃厚。

包羅定的正職是化學家，只能利用餘暇作曲，在時間限制之下，作品數量有限。不過他受到德國作曲家相當大的影響，樂曲兼具東西方的元素 而形成一種

獨特的吸引力，在上述兩首曲子裡可明顯聽出這樣的

特質。

挪威 Norway

# 葛利格 *Grieg*

　　北歐的挪威，是個人口密度稀少的國家（幾乎是臺灣人口的五分之一）。雖然我們對這遙遠的國家感覺很陌生，卻常常可以在電視廣告中聽到一位挪威音樂家的音樂作品，只要是有關乾淨的空氣、美好的風景，他的音樂《早晨》就會出現。這位作曲家的名字叫做葛利格（Edvard Grieg，1843-1907）。

## ♫ 留學異鄉的小音樂家

葛利格的祖先來自蘇格蘭，十七世紀時就已經在挪威定居。葛利格出生在一個很溫暖的家庭，父親從商，母親是位鋼琴老師，他五歲時，母親就開始幫小葛利格上音樂課，他也學得很高興。

一直到十五歲，家中來了一位親戚，是小提琴家，他一聽到葛利格彈鋼琴並演奏自己寫的作品，馬上跟葛利格的父母親說：「這個音樂天才，絕對要讓他到德國的萊比錫音樂學院留學（這是德國第一所音樂學院，由作曲家孟德爾頌創立）。」

當時的挪威，跟五十年前的臺灣一樣，擁有特殊天分的音樂學生，如果想繼續學習深造，年紀很小的時候就必須出國留學，因為家鄉並沒有設備完善的音樂學院，於是葛利格小小年紀就勇敢的隻身前往萊比

錫。

　　葛利格不僅個頭長得很嬌小（身高 154 公分），健康狀況也不是很好。他在萊比錫的兩年間，雖然聽了很多很棒的音樂會，學了很多首新曲子，也得到不同的學習概念，但萊比錫是紡織工業重鎮，空氣品質和挪威相差太大，原本習慣於挪威清澈空氣的葛利格，肺部無法繼續承受黑煙彌漫的空氣。所以，十七歲時，他回到了挪威。

♫　記錄北歐民謠

　　葛利格回到家鄉並沒有停止學習，其實他出國留學，是為了與專業人士交流，並看看不同的人如何過不同的生活。

　　葛利格帶著這樣的信念回到北歐。他感覺到挪威

人很喜歡民謠，於是搬家到另一個鎮上，去聽不同的人的口音與唱出來的民歌，並將這些記憶化為鋼琴上的音符。

例如，葛利格的鋼琴曲集《抒情小品》裡面有〈挪威舞曲〉、〈蝴蝶〉、〈小鳥兒〉、〈牧羊人〉、〈祕密〉、〈溪流〉、〈外婆的小步舞曲〉、〈很久很久以前〉、〈森林〉、〈婚禮〉、〈搖籃〉、〈回憶〉等一共六十六首優美的曲子，每一首都如同葛利格取的名字般富含詩意，又非常生活化，而且都有北歐民謠的風味，這是我們認識這個遙遠國度最好的方式。

葛利格曾有一段時間住在丹麥的哥本哈根，也與《美人魚》童話的詩人作家安徒生成為很好的朋友。葛利格結婚時還以安徒生寫的詩來譜成歌曲，獻給心愛的新婚太太，其中有一首最膾炙人口就是〈我愛你〉

（Jeg elsker Dig），是婚禮最受歡迎的曲子，所有學聲樂的人都要會唱這一首曲子。歌詞是這樣的：

你是我最愛的人，
你就在我的內心深處，
這世界上沒有什麼可以比得上你，
我愛你直到永遠。

這首詩也許是安徒生寫給全世界的母親，因為母親就是這樣愛自己孩子的，但葛利格將這首詩詮釋為他對即將與他共渡一生的妻子的心意。

## ♫ 用音樂譜寫挪威

葛利格為了讓挪威在世界上的能見度更高，以比他早兩百多年的劇作家霍爾格堡的風格寫成了《霍爾格堡組曲》，每當這個組曲的音樂響起，就會讓人想到挪威的森林、山谷與人民。 還有一部《皮爾金》，是以同時期的劇作家易卜生的劇作來創作，完成了五幕幻想劇的配樂。從最著名的《早晨》音樂一起，到皮爾金在沙漠中流浪遇見跳舞的阿拉伯女子，還有一直在等待皮爾金回來的戀人蘇維琪唱的那首歌，在在充滿著挪威湖光山色的氣氛。（連那首阿拉伯舞曲聽起來都很有挪威風呢！你聽聽就知道。）這就是音樂偉大的力量。文學與戲劇，如果沒有被閱讀、演出，就只是「躺」在書本裡，而葛利格讓它們都發出了悅耳的聲音，這就是葛利格神奇的力量。

　　葛利格不只是作曲家,也一直保持著優秀鋼琴家的實力,他除了為鋼琴寫下清新雋永的樂曲(例如,前面提到的《抒情小品》是適合在家中舉行沙龍音樂會的音樂),也寫了一首可以表現技巧的規模龐大的《鋼琴協奏曲》(就是一架鋼琴與整個交響樂團的合奏)。

　　這首曲子的第一樂章,有著葛利格到德國萊比錫時聽到其他作曲家(如舒曼)的震撼,第二樂章完全是在描繪挪威的湖光山色,最後一個樂章充滿了挪威民歌的律動。

　　這是一首毫無冷場的協奏曲;葛利格也為演奏大提琴的哥哥寫了大提琴奏鳴曲;也許是為了感激當初鼓勵他出國的小提琴家親戚,他也寫了三首小提琴奏鳴曲。當然,還有以北歐與德國詩人的作品寫成的歌

曲。歌曲可說是作曲家的「基本配備」，因為歌曲講求旋律，對作曲家來說是最好的「訓練」。

葛利格致力於發揚挪威文化，連帶其他北歐作曲家也都效法他的精神，開始發掘北歐文化的特徵。芬蘭、瑞典、丹麥的作曲家也都向他看齊。今天，挪威、芬蘭、丹麥不但都有代表性的作曲家，而且也都擁有自己的音樂學院。

早上起床，聽聽葛利格的《早晨》，保證神清氣爽一整天；或是想要晚上有音樂陪伴，就聽《抒情小品》；遇到不順的事想要重新振奮心情，就聽一聽他的《鋼琴協奏曲》。

很感謝葛利格，讓北歐「旅行」到你「耳邊」。

## 皮爾金組曲 Peer Gynt

　　《皮爾金》組曲可說是葛利格在管絃樂創作中最具知名度的一部作品，尤以《早晨》一曲在電視廣告中最為耳熟能詳。

　　葛利格受大文豪易卜生之邀，為他的五幕幻想劇《皮爾金》創作配樂，運用挪威本土音樂為素材，並使用各種樂器來描述浪子皮爾金在故事中不同時期發生的遭遇。葛利格有極高的音樂天分，和極佳的演繹技巧，樂曲中充分表現出《皮爾金》的精神，因此對原劇有加分的效果呢。

# 聯合國城市夜未眠

　　跟紐約的第一次相遇，是在一個秋高氣爽的九月。從來沒有看過如此湛藍的天空，好像全世界都在你的懷抱裡。那一刻，我似乎戰勝了自己之前對於出國的恐懼，就這樣與這個不可思議的城市相處了六年，像小學畢業時一樣，沒有依依不捨，之後卻常常懷念，現在眼睛閉起來，都還記得幾條喜歡散步的步道。

　　當時就讀的茱莉亞音樂學院（The Juilliard School）位於市中心，旁邊就是歌劇院和音樂廳，隨時可以欣賞音樂與戲劇的演出，便民的都市計畫塑造了相當得天獨厚的藝術環境。那時學校對面是唱片行和書店，但現在已納入音樂學院的建築中。

　　全美有兩百多所音樂學院，是世界上音樂教育最

巧遇還沒卸下戲服的戲劇系學生，他們就在街上讓我拍攝。

發達的地方。茱莉亞音樂學院創立於 1905 年，是紐約
最富盛名的表演藝術學校，辦校的主旨是讓想接受系
統性音樂教育的學生不用遠赴歐洲，就可以在紐約跟
最好的老師學習。茱莉亞音樂學院在不斷爭取最好的
師資之下，尤其二十世紀有許多歐洲與俄羅斯的音樂
家移民到美國，百年下來，培養了無數世界頂尖的音

樂大師。著名的華人音樂家馬友友、林昭亮,小提琴家帕爾曼等人都曾是茱莉亞音樂學院的學生,喜劇明星羅賓‧威廉斯還是該校戲劇系的畢業生呢!

　　從外觀來看,茱莉亞音樂學院只是一般現代的建築物,但仔細想想,那其實是按照教育的主軸設計的。這棟建築有五層樓高,延伸到地下室。最上層的五樓有一個大型的樓中樓圖書館,就像是人類的大腦,有豐富的學習資源,下層提供報章雜誌和大量的樂譜,樓上有視聽室(現在有 CD、卡帶、數位錄音帶,但那時只有黑膠唱片喔!),現在圖書館另闢了一間珍藏室,蒐集來自世界各地捐給學校的音樂家手稿。

　　除了圖書館,還有音樂學院結構中最重要的教室:個別課授教室。每間教室均飾有落地窗以吸收自然光,必定安置一架大鋼琴和教師專用沙發,往窗外一看,

就是我們將來的目標——歌劇院與音樂廳。

四樓是學生的練琴室（軀幹），三樓是舞蹈與戲劇系的教室與劇場（舞蹈與戲劇的肢體動作），二樓是專司民生問題的餐廳（五臟廟）與辦公室，一樓是書店與音樂會辦公室，這不是跟人體構造相近嗎？地下一樓是學生的獨奏會音樂廳，在這五層樓加上地下一樓的「實境訓練」之後，茱莉亞音樂學院的畢業典禮選擇在附近林肯中心的專業音樂廳裡舉辦，我們即將走入「現實世界」的象徵性意義不言而喻。

除此之外，周末時，我最喜歡穿越中央公園步行到另一端。從大都會美術館開始沿著第五大道往下走，會經過聚集知名品牌的高級購物街，再一路散步到四十二街的紐約公共圖書館。途中行經的七十街有我喜愛的富利克美術館，這座美術館號稱世界最美的私

立美術館，即使只參觀庭院及建築本身的設計，也不虛此行。如果時間有限，佐依子建議先到富利克美術館。

　　繼續沿著第五大道往下走，一路上不斷會有來自世界各國的語言竄入耳中，這種「聯合國」味道大概只能在紐約嗅聞得到。這一股獨特的紐約氣質，佐依

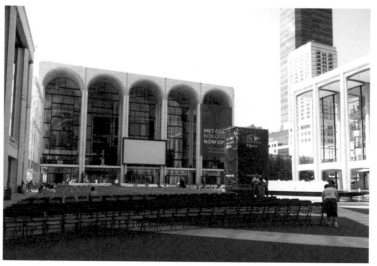

林肯中心

子後來才發覺會讓人學會
與自己獨處。即使是以羅
浮宮為傲的法國人也都喜
歡來紐約哦！

　震耳欲聾的地鐵呼嘯
聲（每次都覺得像坐雲霄

大都會美術館內一隅

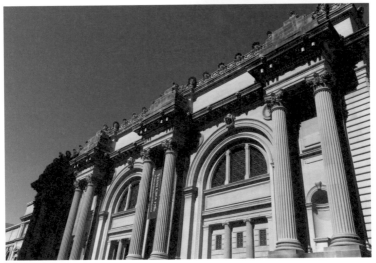

大都會美術館

飛車），路上穿梭的救護車聲，各種聲音混融成一首
拼湊式的交響曲，加上永遠在「趕」的紐約人，共同
譜成了一首「紐約夜未眠」，身處其中的人們，隨著
她的律動，身心經常處於亢奮狀態，紐約賦予我的活
力，希望你也有機會體驗。

下城格林威治村的招牌。

# 尾聲 Coda

　　Coda（尾巴，義大利文）在一首樂曲裡，就是作曲家寫的尾聲，也就是演奏者向聆聽者暗示：樂曲快結束了。

　　一開始動筆寫這本書時，心中有著無數的問號。現在的小朋友想知道什麼訊息，隨時都可以上網找孤狗大神，很少有得不到答案的。但後來想想，這不是工具書，它只是和每位讀者一樣在這個亞洲小島上出生、長大，經過半世紀生活後的人所分享的音樂生活。

　　近二十年來，到過臺灣近百所學校（包括外島）做古典音樂的推廣音樂會，每次演奏完看到小朋友的

微笑，我就想，下次要再為作曲家做更多介紹，這樣
一來，音樂與文字就會烙印在小朋友的心裡，一輩子
都不會忘記。

　　希望你看完這本書後，也有機會聆聽其中提到的
樂曲，並且有機會到這些地方旅行。

　　最後，我由衷感謝：

　　耐心閱讀這本書的你；

　　幼獅文化的團隊（編輯淨閔，甜美的咖啡達人泊
瑜，還有也叫做 Zoe 的怡汝）；

　　目睹我長大的家人；

　　每天跟我生活的小咪先生；

　　以及激勵我的臺北愛樂電臺。

　　Merci beaucoup!!!

國家圖書館出版品預行編目資料

跟著音樂家旅行 / Zoe佐依子作.
　　-- 初版. - 臺北市：幼獅, 2015.05
　　　　面；　公分. --（散文館；16）

　　ISBN 978-957-574-991-0 （平裝）

　　1.音樂家 2.傳記 3.通俗作品

910.99　　　　　　　　　　104001467

・散文館016・

# 跟著音樂家旅行

作　　　者＝Zoe佐依子
出 版 者＝幼獅文化事業股份有限公司
發 行 人＝李鍾桂
總 經 理＝王華金
總 編 輯＝劉淑華
副總編輯＝林碧琪
主　　　編＝林泊瑜
編　　　輯＝黃淨閔
美術編輯＝李祥銘
總 公 司＝(10045)臺北市重慶南路1段66-1號3樓
電　　　話＝(02)2311-2832
傳　　　真＝(02)2311-5368
郵政劃撥＝00033368

印　　　刷＝崇寶彩藝印刷股份有限公司
定　　　價＝250元
港　　　幣＝83元
初　　　版＝2015.05
二　　　刷＝2017.08
書　　　號＝991045

幼獅樂讀網
http://www.youth.com.tw
e-mail:customer@youth.com.tw
幼獅購物網
http://shopping.youth.com.tw

### 基本資料

姓名：＿＿＿＿＿＿＿＿＿＿＿＿＿＿先生／小姐

婚姻狀況：□已婚 □未婚　職業：□學生 □公教 □上班族 □家管 □其他

出生：民國＿＿＿＿＿年＿＿＿＿＿月＿＿＿＿＿日

電話：（公）＿＿＿＿＿＿（宅）＿＿＿＿＿＿（手機）＿＿＿＿＿＿

e-mail：＿＿＿＿＿＿＿＿＿＿＿＿＿

聯絡地址：＿＿＿＿＿＿＿＿＿＿＿＿＿

1.您所購買的書名：**跟著音樂家旅行**

2.您通常以何種方式購書?：□1.書店買書 □2.網路購書 □3.傳真訂購 □4.郵局劃撥
　　　　　（可複選）　　□5.幼獅門市 □6.團體訂購 □7.其他

3.您是否曾買過幼獅其他出版品：□是，□1.圖書 □2.幼獅文藝 □3.幼獅少年
　　　　　　　　　　　　　　　□否

4.您從何處得知本書訊息：□1.師長介紹 □2.朋友介紹 □3.幼獅少年雜誌
　　　　（可複選）　　□4.幼獅文藝雜誌 □5.報章雜誌書評介紹＿＿＿＿＿＿報
　　　　　　　　　　□6.DM傳單、海報 □7.書店 □8.廣播(　　　　　　)
　　　　　　　　　　□9.電子報、edm □10.其他＿＿＿＿＿＿

5.您喜歡本書的原因：□1.作者 □2.書名 □3.內容 □4.封面設計 □5.其他

6.您不喜歡本書的原因：□1.作者 □2.書名 □3.內容 □4.封面設計 □5.其他

7.您希望得知的出版訊息：□1.青少年讀物 □2.兒童讀物 □3.親子叢書
　　　　　　　　　　　　□4.教師充電系列 □5.其他

8.您覺得本書的價格：□1.偏高 □2.合理 □3.偏低

9.讀完本書後您覺得：□1.很有收穫 □2.有收穫 □3.收穫不多 □4.沒收穫

10.敬請推薦親友，共同加入我們的閱讀計畫，我們將適時寄送相關書訊，以豐富書香與心靈的空間：

(1)姓名＿＿＿＿＿e-mail＿＿＿＿＿電話＿＿＿＿＿

(2)姓名＿＿＿＿＿e-mail＿＿＿＿＿電話＿＿＿＿＿

(3)姓名＿＿＿＿＿e-mail＿＿＿＿＿電話＿＿＿＿＿

11.您對本書或本公司的建議：

10045 臺北市重慶南路一段66-1號3樓

幼獅文化事業股份有限公司

客服專線：02-23112832分機208　傳真：02-23115368

e-mail：customer@youth.com.tw

幼獅樂讀網http：//www.youth.com.tw

幼獅購物網http://shopping.youth.com.tw